自然公園 008

與子偕行

楊南郡・徐如林──著

高海拔人——側記古道專家楊南郡先生

劉克襄

終於，在層層山稜之上，露出了一點白色的山尖，是關山啊！牛車繼續顛簸前行，露出的部分更白更大了，在深綠色的山稜與藍天的交界處，那積雪的關山連峰，輝映著陽光，正如一串金剛石那樣地閃爍著。

我不知道這片刻的經歷，究竟給予我那小小的心靈，有多大的震撼力？因為一直到現在，雖然我曾在往後的登山歷程中，看過無數更壯偉大的景觀，但當年那一幕景象，以及當時欣悅崇慕的心情，始終那樣鮮明地烙在腦裡，浮在眼前。

我時常自問：我這一輩子所以會那樣毫不遲疑地奔向山野，是不是只為實現兒時的憧憬？

——一九九七年楊南郡〈南台霸主屬關山〉

這段娓娓道來，溫馨感人的懷念，是楊南郡先生追憶第一次跟父親出遠門，不知目的哪裡，究竟為何而去的旅行中途，於高雄甲仙遠眺這座南台首霸的記憶。

這段話也是我就讀大學時，有一回瀏覽中央圖書館，無意間自借到的一本書《靈山秀水》裡看到，細細拜讀後，覺得深具啟發性，遂抄錄於筆記本。可惜，那時尚未認識這位登山界的前輩，更遑論知其登山探險的顯赫成績。

但正如一句登山名言，「山是永遠不會變的，它就在那兒。」相對的，登山人也一樣。過了十年後，好像冥冥中早已註定好似的，我們便在一次跟山的歷史有關的編輯事件裡，因緣際會地相識了。

那天是民國七十七年元月二十二日，前一天是自立早報創刊。當時我在自立報系負責早報副刊創刊的編務。第一天副刊的內容是我自己撰寫的導讀〈探險家在台灣〉，文中附帶地預告了十二位準備在副刊介紹的，對台灣有很深遠影響的探險人物。

楊先生在看到副刊的內容後，想是相當興奮吧？因為當天他就跑來報社，亟欲瞭解這個副刊的走向與認識編輯者。殊不知，主掌編務的我仍是個對登山知識或台

灣史猶懂懂未知的年輕人。當時，自己會策畫這個專輯，只是個人對台灣史裡許多尚未被認知的事物，充滿神往而已。

不過，楊先生或許並不這麼認為。那時，他甫完成八通關古道的探勘工作，出版了一本重要的著作《玉山國家公園八通關越嶺古道西段調查研究報告》（一九八七·八）。這本報告讓他蜚聲鵲起，成為國內調查古道的不二人選。而我準備邀請專家撰寫的人物裡，諸如森丑之助、鳥居龍藏、鹿野忠雄、伊能嘉矩等，正好都是他知之甚稔，與八通關古道或多或少有一些關聯的重要學者。

從那時起，我也才約略清楚楊先生的身世。小時遠眺過關山的他，家鄉就在台南縣龍崎鄉。而要瞭解他的登山探險生涯，更必須從這裡回溯，畢竟，他的冒險早從少年時代就已開始了。

那是民國三十三年，太平洋戰爭末期，一個十四歲，才小學畢業的少年，還不知世界到底發生了什麼事，便被迫入役海軍，遠赴日本神奈川縣海軍航空技術廠，擔任製造零式戰鬥機的生徒。

這兩年間，他歷經盟軍空襲，死裡逃生。戰爭結束半年後，才搭軍艦返台。當

與子偕行

時和他同去的七千人，喪失殆半，只剩四千人安返。

返台後，一直認為自己擁有西拉雅半埔族血統的楊先生，跟我的父執輩一樣，受到外省人士來台這一波更強烈的衝擊，文化、語言背景的頓然轉變，讓他無所適從。此後，一邊在淡江中學就讀，勤練中文的過程裡，他也在摸索、尋找個人所應歸屬的文化體系。

民國七十九年，他曾在一篇訪問中提到這段成長期的經驗，或許能端倪出他後來登山所抱持的精神：「當時我把外在所受的動盪經驗全部轉移到思想上來，好奇心跟意志都十分蓬勃，養成獨立研究的個性，而在少年時代就經歷了戰爭、宗教衝突跟文化上的迷惑，這幾種轉變對我都是很珍貴的回憶，因而，對各種研究，都事先抱持著很濃的去涉險的心情。」

進入台大外文系時，他更注意到原住民的問題，花了很多功夫去研究。這個接觸，就我個人研判，對他日後登山所孕育的人文性格也有著一定程度的影響。唯嚴格說來，他那時候還不脫一個文藝青年的本質，喜歡的仍是哲學、宗教議題的東西，參加的也是合唱隊等社團活動；那時校園也沒有相關的登山組織。所謂山，還是一

個跟童年時一樣遙遠的夢想，還未進入他的思維世界。

畢業以後，楊先生換了許多工作。約莫民國四十八年，返回老家在台南空軍基地服務時，他才受到駐地美軍喜歡野外休閒活動的啟發，開啟了一個新視野。小時所培養的山情終於在三十歲初時，回來了。

最初，他攀爬一些小山。但未幾，他便登上玉山，開始高海拔山岳的攀爬生涯。無心插柳下，在國人競相以登百岳為榮的七○年代裡，他也成為最早完成百岳的前幾人之一。

一般岳友論起這時期登山的重要事蹟，咸認有「百岳」、「會師」、「縱走」等。我手頭上有一份他當年履歷的小表格，雖不完整，多少仍記錄了他這段時期的經歷，或許可以做為個人登山史的一段小切片，瞭解他全面接觸歷史人文與古道之前的一些踏查行徑：

楊先生這一階段的登山，最被人肯定的卻是當時較不受到重視的「踏查」。他的踏查則以開拓高山新路線為主。

1. 民國六十年五月至六月，他完成國內第一次完全縱走奇萊連峰的卡羅樓稜線，還由奇萊北峰直下塔次基里溪（立霧溪源流）。這條由北壁直下的路線，

為著名：

除了新路線的探勘，當時，楊先生也進行原住民抗日事件的查訪。下面二例最

線上。更希望能藉著不同的路線，讓我們把對高山地形地物的認識擴充為面。」

「由各個角度來瞭解我們的高山地理環境，不僅止於傳統的多數人熟知的點或

寫到：

樣的人文背景，透過深刻的思索，將它整理出來。他自己在那張簡單的表格裡順便

開拓高山新路線的意義何在呢？關於這方面的概念，也很少登山人擁有像他一

5. 民國七十四年十月，開拓由小瓦黑爾溪直登中央尖山東南稜的新路線。

4. 民國七十三年一月至四月，和高雄登山會林古松等人合力開拓中央山脈主
稜，自卑南主山至大武的處女稜，並完成十數座處女峰的首登。

3. 民國七十一年九月，開拓台灣十峻之一的馬博拉斯山，由北壁處女稜直攀，
發現高山水晶池與冰斗遺跡。

2. 民國六十六年二月，開拓陶塞溪溯登南湖大山路線。

日後未有其他隊伍再冒險嘗試。

民國六十一年十月，他攀登南投馬海僕富士山，踏查霧社事件時，泰雅族首領莫那魯道和族人三百名，最後死守與集體自殺的岩窟。

民國六十年起，他亦率隊，陸續走訪大分事件的戰跡地。一直到現今，仍在涉獵有關的文獻，並繼續調查訪問。

我個人相信，這時的原住民查訪，對他後來走向另一個「踏查」高峰⋯古道，有著直接的關係。然而，從今日來檢視早年這一時期的登山「踏查」。他多半在南部活動，自組隊伍，也自己計畫路徑，很少與我們所熟知的登山界人士往來。登山界素負盛名的四大天王中，他也只和林文安前輩爬過白姑大山，開了一條新路。

當然更有趣而重要的是，山爬越多，楊先生跟傳統登山界在理念上的差異也加大。他並未局限於登山的「小天地」裡，反而經由開拓新路線和實訪原住民，展開更寬廣的視野，在強烈抱持著本土信念，以及充滿對早期台灣登山、古道與原住民歷史的求知精神下，他「遠離」了大部分的登山人，走向了殊途也不同歸的另一條路去。

楊先生也十分了然自己為何朝這個方向前進的因由。後來，在評述台灣大學登

山社的《丹大札記》（一九九一）裡，便由衷提出這幾年來少見的，具有遠見性的登山建言，值得關心登山未來的人深思：

「對山岳界而言，國內的登山運動已經出現瓶頸，各地的山頭都有登山客的足跡；溯溪、橫斷、縱走或是岩雪攀登也都逐漸被開拓出來；海外登山近十年來未有更大的突破，因此整體來看，雖然不斷有路線變化和技術引進，使活動仍有蓬勃的樣貌，但在大方向上卻有隱憂，登山運動已到了發展上的轉捩點。如果參考國外的狀況，其實不難發現我們已經背離了國外登山運動的走向，國外登山運動的走向是如何呢？簡單的說就是登山學術化。藉著登山，從橫面空間性的認識到縱向時間性的瞭解，也就是深入地區內的地形水文、風土人情和歷史文化。從實實在在的田野見聞中建立知識的基礎。」

不過，相似的觀念，更早時我已有幸先親聆他的教誨了。記得那是我們的第二次見面，民國七十七年秋天的事。蒙楊先生饋贈他的另一本傑作《玉山國家公園八通關古道東段調查報告》。他的妻子徐如林也伴同來訪。徐如林在台大唸書時，為了完成她的「成人禮」，以一個女子面臨體力極限與智慧的挑戰，單獨七天走完南

湖大山，震驚了登山界。她和楊先生因山結識的姻緣，無疑也是登山界的一段傳奇佳話。

那天，似乎也是我非正式地懇請他們夫婦幫忙在副刊撰稿。於是，楊先生又重新執筆，譯註與考證歷史與人文相關的登山報導，完稿後，便寄交我過目。諸如太魯閣合歡越嶺道、關門越嶺道等日治時期著名的探勘報告與戰爭記錄，這些難得的史料，就是在他苦心孤詣下得以重新出爐，逐一於自立副刊見報。這時，每回拜讀其文章，更是獲益匪淺了，且不斷被其獨特的發現所震懾。

綜觀這些「新」的歷史事件與古道探勘，正是他登山多年後，一個階段的轉向，也兌現了他自己所提出的「登山學術化」的實踐：「從橫面空間性的認識到縱向時間性的瞭解……。」

民國八十年十一月，我和詩人焦桐在好奇與仰慕之心慫恿下，陪同楊先生前往海岸山脈，探尋一條百年前和八通關同期的，橫越安通的古道。這是我第一次在野外和他一齊登山、探勘古道，共同尋找歷史謎題的答案。趁這個難得的機會，我也才能約略體會其登山心境之一二。

與子偕行

楊先生的登山性格，十年來如一日，謹守老一輩本省人嚴格的生活規範；豐富的野外經驗，更使他的登山哲學充滿道德感。在平地世界，在複雜的功利社會裡，這樣的自律原則，以及對自然的情懷，我卻隱隱感覺，或許無法像在山裡那樣順遂。

可是，在山裡，在山的險峻與荒涼裡，他卻像是永遠溯河回鄉的鮭魚，快樂而滿足。何況，說實在的，在社會裡的浮華終究是山與山之間縹緲的雲，只有山的實體才是具象的。唯有當我們把山放到目前，把自己弱小的生命放回大自然世界的懷抱裡，那一時那一地的生命情境才會放大，變重。

這是三○年代台灣著名的博物學者、登山好手鹿野忠雄的信念。想必也是後繼的崇仰者楊先生，這樣特立獨行，緊緊抱持著登山歷史的情懷者，才所能深刻體悟的吧！

序

這本書寫的人物大家都很陌生，這本書寫的地方，大多數的人永遠不可能踏上去，然而，這是真真實實台灣的原貌，這是發生在占據台灣四分之三面積的高山上，人與山林的真實故事。

我和楊南郡先生在民國六十七年九月結婚，正式告別「孤鷹行」的日子，因為我們原本就是在山上認識的，當然彼此成了親密山友。這十幾年來，我們在工作之餘，曾為中國時報每週撰寫「浮生專欄」，介紹了一些淺近的山林健行路線，也為玉山國家公園、太魯閣國家公園、雪霸國家公園調查研究園區內的古道，更到歐洲、非洲、日本、尼泊爾、紐西蘭等地登山，可以說，我們從來不曾離開衷心喜愛的大自然。

徐如林

但是，兩個人，十五年，竟然只有十二篇文章可供結集？只能說，我們花了太多時間在田野調查、撰寫古道研究報告、應付日常的工作，以及養育兩個小孩。在這種狀況下，拚了命寫出來的文章，就彌足珍貴了。

這些文章是不得不寫的，因為它們是真實的見證，而且，我們若不寫出來，就永遠沉埋湮滅了。像清代「八通關古道」的調查經過，在高山深壑中找尋祖先開拓台灣的足跡，真恨不得把那些砌得工工整整的石階，展示在急功近利的後代子孫面前；像合歡古道的「錐麓斷崖」段，在中橫燕子口上方，轟地一千二百公尺的大峭壁上，我們多麼希望每一個人都能走在這一條開鑿在大理石絕壁上的小徑，和我們一起接受視野、心靈的大衝擊。

「馬海僕岩窟」是霧社事件最後三百人寧死不降、集體自殺的地方；「斯卡羅」是一個顯赫一時、倏然失落的民族；失蹤於北婆羅洲的鹿野忠雄，有個八十三歲的阿美族老友，時時追憶六十年前「與子偕行」的山林故事……

這些少有人知的故事，少有人跡的大自然祕境，還包括關山的大斷崖、卑南主山之南的高山雨林、魯凱族的祖靈地、古白楊崩壁等等，是構成我們台灣島歷史、

地理的重要成分，我們因不忍它們茫然不被人知而留下文字記載。

後來，南郡自工作單位退休了，有更多的時間深入山林探勘、訪問耆老、整理史籍資料，〈斯卡羅遺事〉就是他結合史實與現況而成的報導。這篇文章獲得「十五屆時報文學獎」報導文學首獎，對他來說是一個很大的激勵，《與子偕行》這一本書的出版，也是一個激勵。

至於我，對於這一本書的貢獻度實在很低，忝列為兩位作者之一，其實最大的功勞只是「與子偕行」，並鼓勵他繼續不斷地寫出文章來。

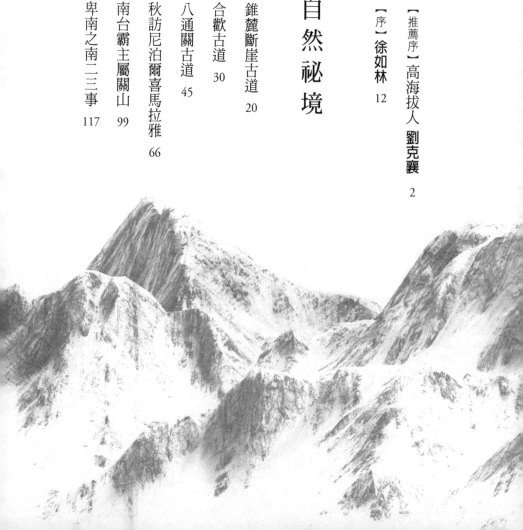

卷 一

大自然祕境

卷 二

山林的子民

卷一 大自然祕境

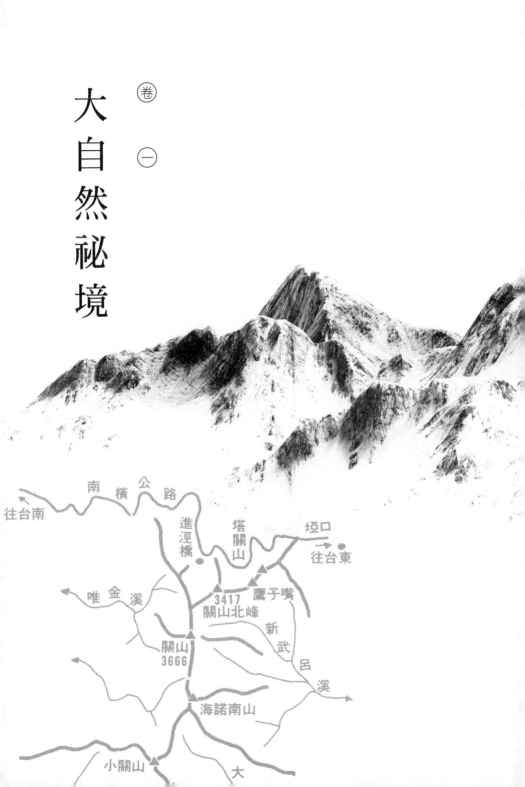

錐麓斷崖古道

醉心古道復甦計畫

民國四十九年五月,東西橫貫公路全線通車,一條原本是原住民部落的主要交通道路——合歡越嶺道,便正式地退出歷史的舞台,逐漸被人們淡忘。

但是,並不是所有的人都忘了它,楊南郡,這位台灣百岳早期的完成者,就以狂熱的心情,投入古道的復甦計畫。十年前,他開始收集研讀有關合歡越嶺古道的文獻,在日治時期眾多的書報中,在公路局測量調查記錄中,努力地把蛛絲馬跡拼湊成一個完整的架構。並於民國六十七年十一月,開始試行勘查古道中最驚險壯麗

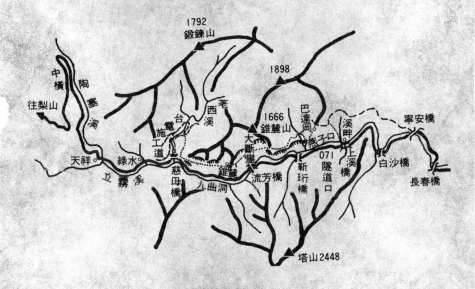

1792
鍛鍊山

1898

中橫
陶塞溪
往梨山

西溪

老西溪

1666
錐麓山

巴達岡

燕子口

溪畔

寧安橋

天祥
綠水
施工道
電台
大斷崖
錐麓

071
隧道口

上溪橋

白沙橋

立霧溪
慈母橋
九曲洞
流芳橋
靳珩橋

長春橋

塔山2448

合歡越嶺道錐麓斷崖段路徑

的一段——錐麓斷崖古道。那一次在山徑上不幸遭到虎頭蜂群攻擊，使他休克達四小時。由於道路狀況並不好，中橫舊道七年來僅有大約十個小隊伍走過。

民國七十五年五月，太魯閣國家公園成立在即，有感於國家公園需要建設步道系統，以疏散步行遊客免與車爭道，並且讓健行者能以更廣闊的角度來欣賞峽谷之美，提升國家公園的遊憩品質，整修合歡越嶺道當然是最好的選擇，很自然的，內政部營建署國家公園組找到了楊南郡。

合歡越嶺道西起霧社，經合歡埡口（今大禹嶺）東下太魯閣，它的西半段就是中橫霧社支線的前身，東段自埡口至畢祿之間，大抵也和中橫合而為一了。畢祿以東，合歡越嶺道仍沿著立霧溪主流左岸而行，而中橫則開始繞著立霧溪的三大北支流迤邐。先繞過魯翁溪上游（慈恩），再繞瓦黑爾溪上游（洛韶），最後以之字形小徑下至陶塞溪畔，直到天祥再與立霧溪主流旁的合歡越嶺道會合。因此，合歡越嶺道在畢祿到天祥之間，保存了三十二‧七公里。

天祥以東，起初中橫車道與合歡越嶺道距離極近，因此舊道在公路上僅留下一部分破碎的片段，例如，在綠水的隧道口上方約三十公尺的地方，人們可以很清楚

地看到古道痕跡。

過了荖西溪（慈母橋），車道仍傍近立霧溪，而合歡越嶺道則倏地拔高至海拔六一〇公尺，先穿過合流附近的森林，再上升至海拔七一〇公尺，從九曲洞上方的危崖通過，一直到錐麓大斷崖。

舊道在海拔七五〇公尺左右沿著斷崖峭壁上人工開鑿的小徑前行，懸空處僅賴一根鐵軌立足，下望立霧溪蜿蜒如帶，公路細小如絲，五百公尺的垂直落差，使人站在峭壁上，猶如站在一百七十層高的摩天大廈頂向下張望，景觀怎能不壯觀呢？看的人怎能不感動呢？

巴達岡部落另有佳境

中橫立霧站與靳珩橋兩站之間，編號〇七一隧道口附近，許多人曾看到下方有一座簡陋的竹吊橋，吊橋由於距離溪面很近，每當暴雨或颱風來襲時，總不免被急流沖走，這時，住在燕子口巴達岡斷崖上方的兩戶原住民同胞，只好繞過山稜，從

溪畔的立霧壩出入了。

我們曾經沿立霧壩旁的小溪入山，在溪源附近向上爬至海拔六一五公尺的台電施工道，沿廢棄的施工道路，經過五個幽長的隧道，再下抵海拔四六〇公尺的巴達岡部落，總共費時五小時。雖然在施工道上可以展望立霧溪入海口的景觀，但是隧道中積水嚴重，且全程需時太久，加上立霧壩不對外開放，一般人並不適宜由此前往。

七月廿七日，得知竹吊橋已經修復，而且許久沒下大雨，我們趕在傑夫颱風來襲前再度前往巴達岡，從海拔二三〇公尺的〇七一隧道口過橋向左上爬昇，一小時後到達海拔四六〇公尺的巴達岡部落。

部落恰位在燕子口巴達岡斷崖峭壁的上方，從公路上絕對想不到上面居然有此佳境，兩戶原住民姓卓及高，種植花生、玉米、小米、桂竹及多種蔬菜。部落原有十六戶，基地上仍有原住民托育所、派出所、交易所、衛生所的大門水泥柱及水泥地基。

合歡越嶺道的錐麓大斷崖段，根據舊有的資料顯示，路上有三個警官駐在所，亦即巴達岡警官駐在所、斷崖警官駐在所及錐麓警官駐在所，全長大約十六公里，昔日路況良好，一日間可由巴達岡走到他比多（今天祥），現在由於部分路徑坍毀，部分則茅草塞途，從巴達岡走到合流（慈母橋），總共需時九小時。

我們知道路上茅草的繁密，早先已經請巴達岡的原住民卓文春前往砍除，他三位親友，總共花了三天才從路上的茅草叢中砍出一條路來，因此此行路程前段進行相當順利。

上午十點鐘，我們從巴達岡出發，二十五分鐘後到達巴達岡溪東支流，過溪後翻過一個小支稜，五分鐘就到達西支流，這時候我們驚見三星期前水量豐沛的西支流，竟然乾涸見底，可見得陡峭的地形，保水力多麼地薄弱。支流旁巨大的石壁上，原住民已架設木梯，沿梯而上再上一段陡坡，穿過茅草路，十一點三十分時到達支稜頂點，開闊的景觀令人大為振奮，此後半小時路跡明顯而沿等高線前行，中午十二點輕鬆地到達一個小隧道口午餐，這裡的海拔高度為七七〇公尺，山風穿洞而出，令人倍覺舒爽，走進一看，白色的大理石洞壁，浮雕著一尊祈福用的菩薩。

我們慢慢地午餐並分食一個西瓜，一點也不知道，雄偉壯麗的錐麓大斷崖景觀只是近在咫尺，如果知道斷崖就在距此不到三分鐘的距離，相信誰也忍不住要先去一睹它的面貌罷！

插天絕壁飛鳥難駐足

離開隧道口才剛走幾步，走在隊伍最前面的人就發出巨大的歡呼聲：「快來看啊！好壯觀啊！」快步地趕上前去，眼前的景觀真令人難以置信──那陡峭深邃的大理石峽谷，就像地殼上一條巨大的裂縫，既深且狹；谷底立霧溪旁的中橫公路，彷彿一條若斷若續的白線，斷的地方就是公路鑽入隧道的部分，而連續的白線上，來往車輛就像綠豆一樣在上面滾動。

我們所站的位置海拔高度七八〇公尺，正在那著名的錐麓大斷崖上，這一片插天的絕壁，綿延約一公里半，從公路向上望，好像連飛鳥也難以駐足，然而遠在中橫開闢前，原住民就一錘一鑿地在上面開出這一條平坦的路徑，由於大理石堅硬的

仰望是七百公尺絕壁，俯瞰是五百公尺深崖，錐麓斷崖古道就開鑿在落差一千二百公尺的大理石絕壁上。

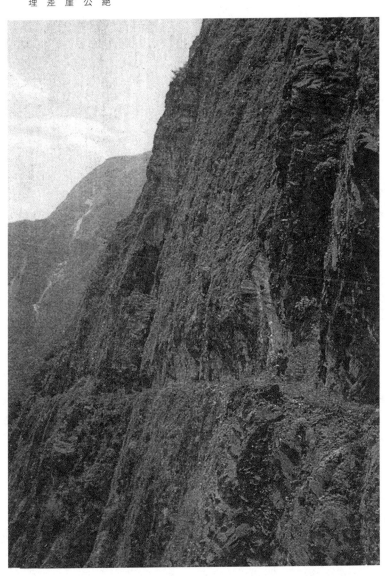

特性，雖然長期沒有人們走動，依然保持良好的路況。絕壁像屏風一樣地開展，步行者上望聳天的峭壁，俯視深邃的峽谷，眼界身心剎那間都開闊了。

二十分鐘後，路上出現一條鏽跡斑斑的鐵軌，底下是懸空的，絕壁上有大鐵釘及粗繩繫住，原來地形開始破碎了，小心翼翼地通過鐵軌，路徑變得僅容一足，下面的溪流依然在流，下面的車輛依然在走，但是步行者的心情卻大不相同，好不容易熬過這一段長約二百公尺的危崖，道路再入林中。

路上有個新起的獵寮，獵寮旁有座紀念碑，那是日治時期的日本巡查班長持館代五郎被原住民馘首之處，這裡也是斷崖警官駐在所的舊址。

古道在疏林和茅草間前行，一路上都缺水，僅在錐麓警官駐在所舊址發現一小潭積水，這個駐在所很容易辨認，它有兩層的疊石，每層各高約四尺，其中第一層疊石綿延約三十公尺，石上有苔蘚，想必含水豐盛。

下午五點半，我們到達一處不明顯的山窪，附近林木參天，位置與荖西溪只隔一支稜，隊員彭勝瑜挖掘潮溼的石壁縫隙，以茅草葉插入接水，不久涓滴細流慢慢滲出，讓我們免於乾渴的一夜。此水源作有記號。

第二天出發約十分鐘，地形又開始破碎了，這一段路比諸昨天更加凶險，古道的痕跡幾乎全崩毀了，若非天氣良好加上成員經驗都不差，很可能出意外，我們與原住民商議，避開這一條路，在崩崖的上方另闢一條路，並把一路上較危險的地方以木梯或棧道確保健行者的安全。大約需時一個月才能完工，也許秋天將有許多隊伍來走這一段古道，希望屆時山友們能好好保持古道的原始風貌。

路徑穿過合流點上方的森林，漸次下降至莙西溪，大約共花一小時半，令人震驚的是，連莙西溪也乾涸了。此行承台北山岳協會彭勝瑜、黃國盛及台大登山社顧坤惠、紀春興、陳啟昱同行協助，在此一併申謝。

合歡古道

雲深不知處

大約二十年前，我在台南市立圖書館看到一些有關合歡越嶺道的日文書，其中一本是《太魯閣蕃討伐誌》。書中詳述為了平定當時頑抗不休的太魯閣泰雅族原住民，大正三年（一九一四年）起日軍及日警如何大費周章，從霧社整修這一條工程艱鉅的越嶺道，以及卡拉寶、西拉歐卡、古白楊等部落，誓死作戰，損傷慘重。

另一本書是太魯閣戰事過後，一位日籍教師健行於這一條當時已是部落間交通要道及熱門健行路線的合歡越嶺道上，字裡行間充滿對台灣山岳的熱愛和對大自然

與子偕行

的天人契合，與征蕃記裡濃厚的殺伐之氣，簡直判若天堂地獄，但是給予我的心靈震撼則無分軒輊。當時我多麼想踏著歷史的足跡，一一去尋訪這些文獻中的軼事，然而由於東西橫貫公路是沿著合歡古道而建的，我一直以為：記載中的古道已蕩然無存了。

民國六十三年七月，我在碧綠附近受阻於颱風道路坍方，巧遇一原住民，告以山地居民有時由碧綠神木沿小徑下天祥，只要一天即可到達，但是當時風雨未息，而沿途路況未明，不敢貿然前去。

返家後翻閱資料，赫然發現：原來中橫自碧綠以下，因古白楊大坍方地形不易克服，以及魯翁溪、瓦黑爾溪橋距過長，改沿合歡越嶺道的洛韶支線走。（即今慈恩、洛韶、西寶段），自碧綠至天祥間三十二・七公里的主線因此得以保存。這幾年來，我一面加強收集研讀有關合歡古道的資料，一面也試行做過幾次小規模的探勘，並於民國六十九年十月發表中橫舊道一文，介紹了巴達岡錐麓大斷崖段及天祥至碧綠段古道，希望召集同好把古道復甦。

民國七十五年二月，獲悉中研院陳仲玉先生有個太魯閣國家公園人文史蹟調查

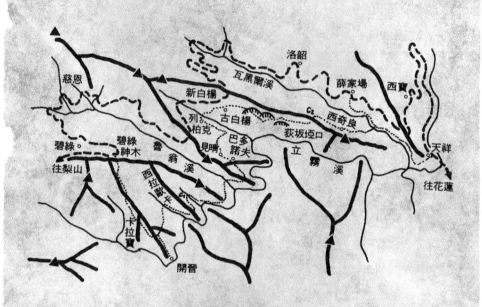

圖例：
山稜
河流　　　古道 ········
公路 ----　斷崖

慈恩

洛韶

瓦黑爾溪

薛家場

西寶

新白楊

古白楊

西奇良

列柏克
見晴

巴多諾夫

荻坂埡口

碧綠。

碧綠神木

往梨山

西拉歐卡

卡拉寶

關晉

魯翁溪

立霧溪

天祥

往花蓮

合歡越嶺古道　碧綠——天祥段

計畫，於是把合歡古道介紹給他，並邀集高市登山會林古松、郭信裕、廖吉成三位好手助陣，第一次大規模試走合歡古道，可惜天雨如注，加上古道久未有人走過，榛莽叢生，坍方處處，只走到卡拉寶與西拉歐卡間之溪谷，就半途折回了。回程恨望煙雨茫茫的立霧溪谷，古道正在雲深不知處，失望之情，不言可喻。

不久，我受內政部營建署委託，主持合歡越嶺古道的調查與整修研究計畫，多年心願得償，立刻快馬加鞭探勘。先是把較短的一段：錐麓斷崖古道踏查完畢，然後輪到重頭戲——碧綠至天祥間的古道。

在雨中出發

由於合歡古道碧綠至天祥段年久失修，如果貿然前去，中途可能會因太多無法預期的事故而耽擱。考慮後決定雇用花蓮縣秀林村的泰雅原住民江清春，由他負責招募親友合力先把該砍的的茅草砍了，該搭的便橋搭好。

十一月五日，江清春來電告知路已開好，希望我們儘速前往。於是急忙聯絡古道研究計畫顧問林古松及吳澄寬，並約集了高市登山會的方榮賢、陳文煌、郭信裕、廖吉成，以及百岳俱樂部副部長簡進清。行前，中研院的陳仲玉及國家公園組的黃文卿亦加入，加上兩名原住民，一行十三人浩浩蕩蕩地出發了。一切看來都很不錯，唯一不對勁的是：連續晴朗了好些日子，出發時卻開始飄起綿綿細雨。

從碧綠神木旁小徑下去，一個多小時就到達卡拉寶舊部落了。部落四周原有大量赤楊純林，由於濫墾濫伐，只剩山稜上一小片，我們在梨樹間看到昔日屋宇的地基、大竈，以及很容易辨認的數棵高大柳杉，表示日警的宿舍亦在此。吃過飯後正要出發，忽聽山徑上有人大聲喊叫，原來簡燕青及其新婚太太也來了。這樣龐大的探勘陣容，使人一則以喜，一則以憂，喜的是好手如雲，成功的機會加大，路上也不寂寞；憂的是此去古道情況完全不知，是否有夠大的營地供十五個人過夜？

由卡拉寶往西拉歐卡的路，二月我們已走了一半，古道沿立霧溪北岸走，路況大致不錯，每隔一段距離，路肩上就植有一棵台灣杉，樹幹已可合抱，想來是五、六十年前日警駐在所人員所植的。

大約一個半小時，到達卡拉寶與西拉歐卡間的小溪，附近古道完全崩毀，這是上次探勘的折回點，此次由於原住民已事先綁好鐵線及棧橋，於是沿瀑布小心下降，繞路再回古道。

此後大約一小時，古道情況極好，除了有一處崩坍外，大致上沿路經過優美的森林，仍然保持著一公尺以上的標準路寬，當然，這和原住民事先來清路也有關係。下午三點，我們到達海拔一四六○公尺的西拉歐卡。這是羊頭山東南緩稜上的大部落，附近地勢平坦，猶可見舊日屋舍的地基疊石。由此前行約十五分鐘，到達第二條小溪，過溪後路旁有兩個天然岩洞，大約可容納五人，由於我們人數眾多，決定背水返回西拉歐卡。

不久，取水的同伴回營告知，小溪上方有兩座獵寮，由於天仍下雨，決定到獵寮過夜。是夜，風雨轉大，在殘破的獵寮中聽雨聲、溪聲，整夜不停，唯恐因天氣不佳再度失敗，心中懊惱不已。

古白楊大崩壁

下了一整夜的雨，第二天早晨起來，卻碧空如洗，大家在歡欣中收拾背包，趁著朝陽趕路。經過了一天一夜的雨，小徑上紛紛冒出鮮潤潤的野菇，配合一路啁啾的林鳥和道旁繽紛的鐵線蓮，彷彿走入綠野仙蹤的童話世界。

上午八點三十五分，我們到達魯翁溪吊橋，令人驚異的是：這一座建於五、六十年前，又有三十多年沒人走過的吊橋，依然保持著絕佳的狀況。原先我們估計過魯翁溪，必定要繞道下溪，至少需花費一小時以上，這一座長達一百四十公尺的大吊橋，有如上天恩賜的禮物，使我們驚喜萬分。

吊橋兩端各十公尺，由於時日太久，已長滿植物，分不出是橋是樹，走到中間，下望澄碧的溪水泛著白花，與兩岸因秋深而點綴的紅、黃色樹冠，豈是一個美字說得完？

過橋後十分鐘，古道穿岩洞而過，再十分鐘到達支稜上，左右都有路。據隨行原住民說：右邊向稜尾的小徑下去有許多石碑，是當年日軍與原住民作戰陣亡者之

霧中的古白楊吊橋，茫茫不知伸向何方，登山者有如進入太虛幻境。

墓。這時濃霧漸湧，從稜尾下望一片渺茫，由於往回約需三小時，我們暫且放棄，順著左方古道再走十分鐘，到達海拔一三一〇公尺的巴多諾夫部落，在一片蔓草中，我們把當年的石牆石階清理出來。這附近應該還有個見晴警官駐在所，「見晴」的原意是「展望良好」，可惜四下裡已是一片霧茫茫，只隱約看到數棵柳杉，讓我們確定這是古道上的一個據點。

十一點半，經過小部落列柏克，到達古白楊吊橋，橋長約八十公尺，因霧濃而看不到對岸，連橋下都是一片濛濛白霧，走在吊橋上恍若凌虛御空。

中午到達最大的古白楊部落，這裡原有國小、派出所、衛生所等，由殘存的門柱和地基可以知道規模不小。部落由七個大平台構成，地勢平坦而肥沃，目前已被濫墾，我們在一棵可容二十餘人的大工寮午餐後，立刻出發，因為有名的古白楊大崩壁已經在前頭嚴陣以待了。

古白楊大崩壁的地質是石英岩與綠泥片岩的夾層，由於綠泥片岩特別軟弱，遇雨水即崩塌，大塊的石英岩失去支持，亦隨之崩落，因此形成嚴重的切入式坍方。

在古白楊部落午餐時，隨行原住民就喃喃自語斷崖太可怕了，及至站在斷崖前，我

們才明白事態的嚴重。

原來古白楊大崩壁的可怕不只在於它的險峻陡峭與猙獰的岩石在乳白色的濃霧掩飾下那可怖的外貌。大崩壁最令人膽寒的是那鬆動的巨石，無法著力又隨時可能崩垮。果然，陳仲玉在剛走幾分鐘就失足翻滾三次，幸虧抓了一叢草止住下落之勢；不久，我在奮力向上攀爬時又踩落了石塊打中徐如林的額頭，一時血流滿面，在斷崖上緊急止血紮繃帶，一時人心惶惶。

花了兩個小時全隊才通過崩壁，之後路況亦未好轉，在峭拔的山壁上踩著茅草根緩慢前行，與上午那輕鬆優美的古道簡直不可同日而語。好不容易在下午五點半到達荻坂埡口，這時天色已暗，這是唯一平坦之處，顧不得埡口風大與缺水，就在此紮營，算起來今天整整走了十個小時，尤其下午路況那樣差，真難為大家了。

西奇良遇虎頭蜂

早晨由於缺水，大家僅吃一些餅乾和橘子當早餐。在收拾帳篷時，發現昨天紮

營的位置恰在一個石片堆砌的平台上，台前還有四級石階，想來這個埡口曾是個重要的關口。

從埡口向北下去，古道迅速地以之字型下降，再順著稜線北面峭直的山壁一路向下行。「荻坂」的本意就是長著荻草的陡坡，如果由天祥上來，走這一段路也夠受的了。對人類來說，走合歡古道只是很累，再加上一些驚險，但是對野生動物來說，這一條路無疑是「死亡之路」，從西拉歐卡開始，一路上我們不曉得破壞了多少吊子，包括上百個捕捉走禽小獸的小型吊子，以及數十個用六股鐵線布置的大吊子，而光是在荻坂這一段路上，就看到一隻飛鼠木乃伊，一隻剛死不久的大飛鼠以及兩隻美麗的琉璃鳥，其中一隻斷腳尚活著，雖然放生，恐怕也活不長。眾人一面嗟嘆琉璃鳥紫藍光澤羽毛的美麗，一面對這些三天羅地網痛恨得咬牙切齒。

自昨天近午開始瀰漫的濃霧，一直到現在才稍稍散開，從古道上可以清楚看到對岸的中部橫貫公路。上午七點五十分，我們到達西奇良部落，這是建造在短山稜上的部落，由古道向上看那十幾層階梯與石壁，有若古城牆一樣。西奇良部落下方有個平台與獵寮，約可容納五頂帳篷，由西奇良沿古道下行五分鐘有水源，因此，

這裡可以算是一個好營地。

剛過西奇良，隨行原住民就緊張兮兮，原來前面不遠處有兩個虎頭蜂窩，上回清路時，他被螫了兩針，餘悸猶存。為什麼近年來虎頭蜂特別多？我想這與牠們的天敵——鳥雀被獵捕過度有關，虎頭蜂缺乏了制衡族群的力量，自然大量繁殖而危及人類了。

我們不敢騷擾虎頭蜂，在距離蜂窩一百公尺處就開始繞道，身穿嚴密的雨衣，奮力地爬上陡直的樹林，又不敢弄出聲響，待脫離險境時，每個人都憋出一身汗了。

九點十分到達鶯橋，這座長達一百十三公尺的大吊橋，完成於大正十年（一九二一年）三月，雖然橋柱及鋼纜情況都還不錯，但是可能由於此地氣候較溼熱，橋面的木板已經泰半腐朽了，橋的兩端也被蔓草所包圍。

我們把附近的雜草砍除，讓整個橋柱露出來，再挖去文字上的苔蘚，現出美麗的古寫「鶯橋」兩字，拍下紀念照後沿橋頭的小徑慢慢下降到瓦黑爾溪畔。

瓦黑爾溪谷美得像個夢

從鶯橋旁的小徑下瓦黑爾溪，不多時，走在最前頭的人就大聲讚嘆。我們從樹幹間隙向下望去，只見眼前擺著巨幅藍白相間的抽象立體雕塑，蔚藍清澄的瓦黑爾溪水，在雪白的大理石峽谷中迂迴流過，千萬年來已把這些巨石琢磨得圓潤晶瑩。

大家忍不住搶拍各種畫面，溪底是清純的藍與白，山麓是紅、綠、黃的濃秋色彩，瓦黑爾溪谷真是美得像個夢！經過了長途跋涉，到這裡有告一段落的意味，於是燒茶的燒茶、煮飯的煮飯，剩下的人或取出各式的地圖互相研究這一次的行程與下一回的計畫，或乾脆趴躺在巨石上，看天看地聽溪聲。

合歡古越嶺道道過了鶯橋後，原本繼續順瓦黑爾溪至與立霧溪相會處，再沿立霧溪西岸山腰路到天祥，大約還有五公里。當年二月，我們從天祥出發，過了兩溪的會流點，再深入五百公尺處，發現由於台電立霧壩的開路工程，已使古道遭到破壞，斷路前山壁崩坍陡直，除非插翅不能通過。

原先我們以為下溪再上到鶯橋對岸，還能走一段古道，或者可順台電施工路由

文山附近的施工隧道走出去，隨行原住民卻一口咬定施工道路也已全部崩毀，「現在連猴子也過不去了！」這是隨行原住民說明地形遭到破壞後的形容詞。我還有些不信，特地和林古松先生走過去看看，果然絕壁千仞，卻無立足之處。從天祥後方斷路之處到鴛橋，大約還有一公里半的古道是我們無法走通的，對於這次的行程來說，算是一個小小的遺憾，但是想到：這條合歡越嶺古道，數十年來不毀於自然力量，卻在短期內因人為而斷掉了精華路段，對太魯閣國家公園來說確是多大的遺憾！

依照昔日記錄，從鴛橋到天祥步行只要七十分鐘的下坡路，由於「此路不通」，我們只好反其道而行，沿古道支線先爬上溪對岸山腰，走一段茅草掩沒的台電施工道向瓦黑爾溪上游走，再沿一條陡直的短支稜奮力往上爬，最後上抵洛韶與西寶間的一個果園，足足爬升了四百公尺。

綜觀合歡古道現存的兩段路，巴達岡——錐麓段路程較短，腳程快的人可能以一天通過，由於後半段路況較差，一般隊伍建議只由巴達岡走到斷崖山洞附近就折回，可看到壯觀的峽谷風景而不必冒險；至於碧綠到天祥段，建議暫時只走到古白

楊，就沿小徑上新白楊，這前半段路有森林之美，曲流溪谷之美，卻沒有往後斷崖、蜂窩的危險性。

台灣廣大的山區裡，其實還有許多昔日重要的道路，如果一一整理出來，都是絕佳的健行路線。以合歡越嶺古道來說，還有數條支線像蜘蛛網一樣地互相交織，除了將盡個人之力，努力把它們一一發掘出來，也希望各地同好能合力讓這些荒廢多時的步道，一一重見天日。

八通關古道

複雜心情穿過八通關草原

民國七十六年八月底，當我把《玉山國家公園八通關越嶺古道西段調查研究報告》打包寄出時，數月以來的辛勞在驟釋重負的情況下一齊湧上，幾乎使我難以招架。緊接而來的問題是：古道東段的調查，是否要立刻進行？我們是否該在精力、體力已過度透支的狀態下，再接下東段的調查？

回想當年年初，當我們溯著陳有蘭溪，一次又一次地由溪底攀上溪右岸陡坡，以確定古道所經過的路徑，在證實清代的古道確實與目前大家所熟知的開闢於日治

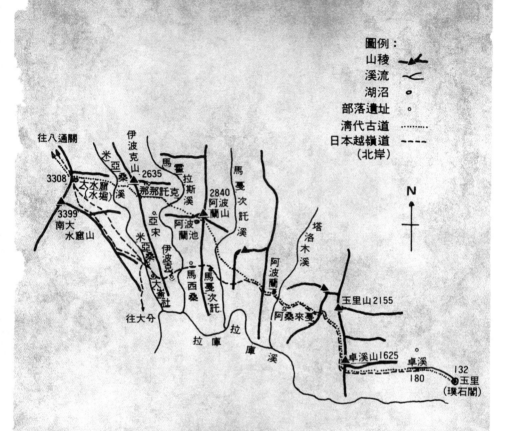

圖例：
山稜
溪流
湖沼
部落遺址
清代古道
日本越嶺道
（北岸）

N

往八通關
3308
大水崛
（水堀）
3399
南大水窟山
伊波克山
米亞桑溪
那那託克
亞宋溪
米亞桑溪
伊波克
2635
馬霍拉斯溪
阿蘭池
阿蘭
馬西桑
2840
阿蘭山
馬戞次託溪
馬戞次託
往大分
大崙社
拉庫溪
拉庫
阿波蘭
阿桑來戞
塔洛木溪
玉里山2155
卓溪山1625
卓溪
132
180
玉里
（璞石閣）

清代八通關古道東段路線圖

時期的「八通關越嶺道」完全不同時，我們在震驚與興奮之餘，發狂似地利用了每一個假期，在幽暗潮溼的原始林下，撥開掩蓋石階的腐植土；在叢叢密生的箭竹林中，摸索一百多年前的駁坎與路基；在寬闊的八通關、大水窟草原，伏地尋覓前人留下陶瓷殘片；更在夜深人靜時，一件件地整理所有的文獻、踏查、訪問以及其他諸如陶瓷殘片所透露出來的訊息，再加以拼湊成形……以一個非專業的人員來說，我們真的是太累太苦了。

「八通關古道東段的調查，讓玉山國家公園管理處另外找人做吧！」我不止一次向南郡提議。身兼職業婦女與兩個孩子的媽媽，已夠令人忙碌了，為了八通關古道西段的調查，我甚至擱置了公司派遣出國進修的機會。每當出發前，面對孩子幽怨失望的眼神，內心都不禁狂呼：「是最後一次了！」

但是，玉管處以太多的誠意力邀，而且，每當我閣上眼睛，這一幅景象就浮現在眼前：

山風獵獵，我們站在古道西段的終點，大水窟旁的小山頭上極目向東眺望，那往東直入米亞桑溪的長稜，該是古道路線所經之處吧？一百十二年前，吳光亮是否

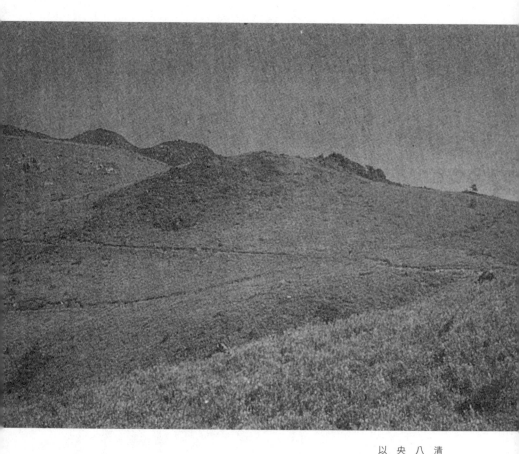

清八通關古道與日本
八通關越嶺道，在中
央山脈主脊大水窟，
以斜十字形交會。

也站在此地，望著雲海翻騰的山巒，盤算著往東的路徑該由何處著手？我們的豪情壯志，難道竟輸給古人？我們在大水窟研判的路徑，難道不靠自己來證實？

於是，在九月廿七日的綿綿密雨中，我們一行十人，帶著十五天的糧食與裝備，在交織著豪邁與不安的複雜心情，以喘息的步伐，默默地穿過八通關草原，住進巴奈伊克小屋，八通關古道東段的調查行動就此展開了。

資料是一張白紙

八通關古道東段與西段的調查是截然不同的，在中央山脈以西，亦即未至大水窟前的西段古道，與日治時期所修築的八通關越嶺警備道路，路徑雖然不同，倒也長相左右，任何一段古道想要試勘、複勘、重勘，均可利用現已成為大眾健行路線的八通關越嶺道前往，加上利用郡大林道上觀高的便利，使西段清代古道的勘察十分便捷。

然而古道東段，已深入玉山國家公園的自然生態保護區內，與日修的越嶺道又

隔著拉庫拉庫溪谷。任何勘察至少都要費時十天以上，萬一中間有所遺漏，還不能像西段那樣，就撿這一段補走，仍然要從頭到尾再走一次。而每一次勘查，都必須橫切米亞桑溪、馬霍拉斯溪、馬戞次託溪、塔洛木溪四大溪流，不僅要冒渡溪的危險，每個溪谷都是落差高達一千公尺以上，加上螞蝗橫行，令人不寒而慄。難怪光復以來，為了找尋清代古道而試走拉庫拉庫溪北岸路線的隊伍，至今不超過三隊。

八通關古道東段，不僅在史籍地圖上是一片空白，即使上述三支隊伍走過一小段古道，也因帶路的原住民獵戶盡挑獵路走，大部分的行程仍然與古道絕緣。

「既然我們的資料是一張白紙，我們就要利用一張白紙的特性來找古道。」出發前楊南郡就這樣決定。因此，我們不採行以往隊伍從卓溪入山的路徑，而改由大水窟東向而行，不雇用熟知山區路徑的卓溪獵戶帶路，而雇用完全沒有到過該地區的東埔原住民伍萬生和伍明春；甚至我們知道玉管處的巡山員及技士，上個月才隨台中縣登山會走過一趟，亦刻意迴避而請玉管處挑選未曾有先入為主觀念的巡山員伍金山、伍東林、柯民安隨行。

我們相信百餘年前，吳光亮必定也倚靠布農族原住民作為前導，如果我們把當

奧子偕行

時開路的原則與目的牢記於胸，再配合伍萬生等布農原住民們與祖先相通的血脈，必能踏著古人的足跡而行。一張白紙最大的好處是我們與古人之間沒有隔閡。

我們的猜測果然沒錯，古道西段的終點，正是東段的起點，沿著大水窟池西緣的古道直行，翻過一個低矮的鞍部，在寬闊的短箭竹草原，一條六尺寬的路跡，正沿著大水窟東稜迤邐向東而行。

其實這樣一開始就輕易地走上東段古道，並不是偶然的，早在五年前，我們已在日治時期的台灣蕃地圖中判斷古道該走大水窟東稜而非東南稜，由於事關重大，為了避免誤入歧途，廿八日中午抵達大水窟小屋時，還特地花了一下午時間試勘一番。

廿九日清早，天氣一掃連日的陰霾，我們也因為確定了古道東段的起始路線，心情大為篤定，一路上就在「駁坎、駁坎、拍照！」、「注意，這裡有石階！」中愉快地前行。

粗瓷碗殘片像寶貝珍藏

「看啊，這是什麼？」走在前頭的楊南郡揚起手上一片閃閃發光的東西。

是清朝的粗瓷碗殘片！不錯，在八通關古道西段調查時，我們已經看多了這種厚實樸拙的粗瓷碗殘片，福建德化窯的產品，當光緒元年古道開闢時兵工們所用的食器就是以這類的粗瓷碗及大量的粗陶砂鍋、甕、罐等為主。

這兒也有、這兒還有，陸續地撿起了數片破碗，像寶貝一樣地被珍藏起來。本來已經知道走對了路，這下子再經證實，大夥兒心中都很樂。找到殘片的位置，是在大水窟東稜的第三個緩平處，方圓二十公尺的平坦草地，很可能是當年休息或紮營之處，這裡海拔二八六〇公尺，時間是上午八點十分而已。

八點三十二分，到達一個有水池的小鞍部，按照里程及地形判斷，應是台灣輿圖所載的「雙峰仞」，由此東望，拉庫拉庫溪谷完全掩覆在雲海之下，留在雲海上的幾座峰頭，像孤島一樣飄浮著。

由鞍部往東北下去，有明晰的駁坎痕跡及標準的六尺路寬，再下去，進入森林

區就更妙了，在二千六百公尺左右，不但有完整的石階，更有清晰的之字形路，在轉彎處則以石塊砌出駁坎。

九點半，我們開始有點不信任伍萬生，因為古道即使不往東也該往東南，他卻一味偏北而行，不對吧？伍萬生卻始終堅持他「祖父」會往北走。

不久，疑團獲得解決，在參天的紅檜與台灣杉巨木下，古道呈之字形一路沿稜而下，這片紅檜神木群，該是台灣輿圖所稱的「粗樹腳」吧，布農原住民伍萬生與「祖父」間，當真有靈犀感應呢。十一點半，終於循古道下至米亞桑溪底。米亞桑溪在這裡形成一個二十公尺高的瀑布，接下來，再切割一塊斜臥的巨岩，形成一道長約八十公尺的瀑布溝，非常壯觀。

我們在此午餐，欣賞米亞桑溪的飛瀑流泉之後，卻開始發愁了。過溪後，古道該何去何從？米亞桑溪幾乎全是峽谷地形，看樣子不可能順溪而下，但是古道會從對岸的什麼地方翻上稜線？由於東部的地勢比西部更加陡峻，如果沒有找到正確的古道路徑，任意攀爬的結果，將是吊在絕壁上進退兩難。

於是只好採取穩紮穩打的方式，先行紮營，利用一下午的時間再找路，反正糧

食充裕是我們最大的本錢。

小山溝發現木橋

一百多年來，古道所經的高山溪谷，不知道暴發過幾次山洪，位於溪底附近的古道，不是被沖走就是崩毀，這是讓我們已掌握的古道線索「斷線」的主要原因。

找了三個鐘頭的路，終於聽到對面山腹中傳來隨行原住民興奮的呼喊：「有石階，有鄭成功的路！」

與我們共同調查八通關古道那麼多次，伍萬生和伍明春仍弄不清楚吳光亮是何許人也，他們直覺地把早期的台灣開拓者，都叫做鄭成功。算了，反正我們知道「鄭成功的路」就是要找的八通關古道就行了。

從米亞桑溪底往東南爬，十分鐘後就到達一片方圓約五十公尺的平坦地，「大崙溪底營盤址！」大家不約而同地叫出來，營盤址南緣有一條小溪澗可取水，在峽谷環伺的米亞桑溪谷間。

注意啊！營盤附近的古道往往做得特別好，當我正在提醒自己時，赫然發現眼前已經出現了稜角分明的石階，石階位於營盤址上方三十五公尺處，由砂岩打造成正長方體的石塊組成，共有十三階，砌得如此工整真叫人詫異。早先，還猜測古道東段由於兵工補給不易加上地形困難，必定草草收場，看到這一段位於深山僻地的石階路，依然砌得有稜有角，我們卻以「現代人之心度古人之行」，真是慚愧。

接下來是一串連續的之字形路，多達九段的之字古道，平均寬度都在八尺左右，開路所造的上駁坎均高一公尺，轉折處更是一絲不苟，隨行原住民們稱之為高速公路，我們則為了這一段古道歷百年如新而大惑不解。

原本以為可以順著這條康莊大道直抵玉里，可惜地形不作美，循古道爬升了三百多公尺之後，路徑被崩壁吃掉了。只好繼續往上爬到主稜，撿到一座伊波克山，看樣子還是登山界的「首登」呢！

由伊波克山循主稜南下，一路看到三次新鮮的水鹿糞便，伍金山宣稱他可以由形狀判定是雄鹿或雌鹿，玉管處企畫課的呂志廣卻嗟嘆忘了帶樣本袋來收集。由伊波克山南稜看新康山是一個很美的角度，原來新康山是這樣超乎尋常的挺拔，我

們貪愛眼前的山景，不斷地駐足，不斷地拍照，卻沒想到往後幾天看到新康山就嘆氣。

由一個落差一百公尺的斷稜直降，失去了三小時的古道又找回來了。古道找到了極佳的越嶺點，東向循那託克與亞宋間的溪溝以之字路下降，途中仍有明顯石砌駁坎，雖然因為溪溝旁泥土鬆動及野豬亂掘，使許多原有的石階歪斜不清，但仍找到三階依舊完整的石階。最後高潮到了，古道在行經一個小山溝上，搭了一座長二.八公尺、寬一.五公尺的木橋，石砌的橋墩仍完整地排列，只是原有的三片檜木橋板，其中兩片已被沖到下游三及五公尺處，剩下來的那一片兩尺寬的橋板已長滿青苔，看起來好像還能走，只是唯恐一腳踩垮它，只好小心翼翼地由橋下繞過，爬上爬下地拍照與測量。

九死一生下到溪畔

第五天了，從出發到現在一直相當順利，調查古道的工作也頗有斬獲。早晨沿

溪溝旁的古道繼續東下，雖然倒木頗多，古道仍然有跡可循。上午八點，溪溝漸漸開闊，路旁掉滿肥大的山梨，試咬一口，唔！看起來像廿世紀梨那樣可口的山梨，卻澀得令人掉牙。也就在這時，眼前展開了大片茅草原，根據經驗：茅草總是長在荒廢的開墾地上，算算里程，古書上的地名「雅託」也該到了，於是開始俯首找證據。

哈，果然不錯，找到了三片粗瓷碗殘片及四片粗陶殘片，這個位於亞宋與那那託克間的平坦地，古人是否各取一個音稱之為「雅託」呢？

在茅草叢中鑽進鑽出，鑽到那那託克部落遺址上，那那託克是郡蕃（布農族郡大亞群）從郡大溪流域，翻越中央山脈到東部拉庫拉庫溪流域定居的第一個據點，部落相當分散而龐大，目前遺址已全被茅草及山胡桃占領，只能在草叢間發現零碎的耕地疊石及屋基。

茅草不但掩蓋了部落舊址，也掩蓋了八通關古道，我們在茅草叢中找了一個多小時，終於決定到南邊的亞宋附近去找看。

馬霍拉斯溪是拉庫拉庫溪北岸四大支流中最大的一條，不僅水量大，切削溪谷、造成崩壁的本事也最大。我們由那那託克往亞宋走，原以為必然有部落間舊徑

或獵路，哪知前途如此坎坷？從主稜到溪底是一大片陡峭的地形，即使偶有稍平緩

的小突稜，下面也必然是絕壁，看看地形，古道是不可能經過亞宋的，那麼只好下

到溪底，到對岸去找路了。

下到溪底並不是那麼容易，由於突稜都相當短而陡峭，隨時都會遇到斷稜，我

們只得由這一道稜橫切到那一道稜，往復橫切的結果，把殿後的呂志廣走丟了。

拚著九死一生好不容易下到溪畔，卻一點高興的感覺也沒有，原因之一是阿廣

不見了，原因之二是馬霍拉斯溪水又深又急，無論上游下游，兩岸均是峭壁插天，

顯然已陷入絕地了。

隨行原住民分兩路沿溪及上山去找阿廣，我們只好忐忑不安地搬石頭鋪出一小

塊營地。在這峽谷中，居然連一尺平地也沒有，所能做的只是把石塊填入溪中，造

成五、六尺寬的小平地，可以炊煮及駐足而已。

終於在天黑前找回阿廣了，原來他從較上游的一條支稜下至溪畔，卻受困於滾

滾溪流而無法到下游來與我們會合。當巡山員柯民安找到他時，阿廣已經搭好雨篷

準備過夜了，幸虧柯民安一八〇公分的身高和八十公斤的體重是渡溪的最佳身材，

終於把他安全帶回。只是，當我看到阿廣過溪時，溪水已超過他的肩膀，以我這一四八公分的身高，想必是要「沒頂」了，越想越煩惱，幾乎急得要哭了。

晚上，由於溪底營地太狹窄，僅能容納兩個人，隨行原住民們只好再爬上支稜過夜。剩下三個人，躺在石堆中委屈一夜，偏偏半夜又下起雨來，既擔心水漲、又無計可施，只好睜著眼，一任雨水點滴到天明。

忍飢耐渴找到「奇怪」線索

「拉緊傘繩，小心啊！」馬霍拉斯溪的峽谷，逼得我們不得不冒險三次渡溪。這樣急的溪水，連伍萬生都差點被沖走，我們只求安全，早已顧不得全身及背包都溼了。

輪到我了，我想我應該深深吸一口氣，然後閉著氣拉著繩子從水面下潛行過去，「不行不行，妳會被沖得漂起來！」已過河的柯民安再度回來，把我連人帶背包揹過溪去，重心這樣高、溪水這樣急，他卻連傘繩也不拉！

足足走了一個鐘頭，才到達亞宋社下方，溪東岸是一條長稜，已經不知道古道何在，只好順著這條支稜再往上爬，吳光亮保佑我們會再度與古道見面。

烤乾衣物，吃完早餐，開始向一千四百公尺的落差挑戰，馬霍拉斯溪西岸是那樣陡峭，馬霍拉斯溪東岸也一樣難纏，雖然是循稜而上，仍然不時遇到峭壁或崩崖，大約爬高三百公尺，總算到了較平闊的稜線。啊，這一帶松針鋪地，杜鵑盛放，走起來真是兩翼生風、快活似神仙。

「咦，那是什麼？」稜線左方凹處，有一間殘破的木屋，是「神仙嶺」塘坊吧？塘坊是古道完成後，沿途設立的宿站，既可防守山路又可供旅人暫宿，功能和日警的駐在所類似。我們看到殘留的檜木柱都打有榫孔，中央的柱子高達九尺，作為牆板用的檜木板，則與前天看到的橋板一樣，裁成二・五公尺長、二尺寬的厚木片，是用斧砍而非用鋸子鋸斷，應該是清代的手法沒錯。我們又找到了一片直徑二尺的蛋形光滑石板，上面以人工打了三個孔，好像是用來懸掛作記號的。伍金山在屋內挖掘，翻出了一個搗穀的木臼及鏽蝕的鐵鍋殘片，量一量，直徑有八十公分呢！

「你們不要一看到奇奇怪怪的東西就一直照相和測量好不好。」伍明春一再警

告：「今天晚上我們會找不到有水的地方過夜的。」他哪知道，我們調查八通關古道東段，就像海底摸針一樣，好不容易找到了一些「奇怪」的線索，怎能為了趕路而放棄？於是今天晚上我們便註定了要在稜線上過一個無水的夜，每人分得一條小黃瓜、兩片洋蔥、兩瓣柚子，利用這一點點水分把餅乾送下喉嚨。幸虧天無絕人之路，在乾渴的地方總有水藤，我想我們的樣子一定很滑稽，人人手持一根二、三尺長的水藤，仰著頭努力吸吮切口滴下的水分，就像一群抽著特大號旱煙管的老頭子。

早上把僅存的柳丁分了，胡亂吃幾片餅乾就上路，稜線倒是相當平緩易行，只是又餓又渴的滋味實在令人受不了，半路上先把準備中秋節吃的月餅分了，再生吃些檸檬，支持到一個石洞獵寮時，大家看到一個汙黑的盆子裡有水，顧不得裡面還有一些山羌骨頭，就唏哩呼嚕地一人一口喝光它。喝過之後精神百倍，不到三分鐘就爬上主稜鞍部，這時我們不禁大呼上當，原來這裡有個大水池啊！

水池位於阿波蘭山西側，直徑約三十公尺成心形，其北還有一個密生水草的乾涸大池，池旁有兩個石階。當年清代兵工開路到此，很有可能就在此紮營，可惜我

們到達的時間還早，只能利用它來煮一頓「早午餐」，再盡量裝水繼續上路。

稜線上的路徑由於無需砌駁坎、石階，加上箭竹茅草侵路，古道的路跡並不十分明顯，幸虧伍萬生在途中發現了兩片陶甕殘片，證實古道仍在腳下，大家紛紛誇獎他具有「山羊的腿、老鷹的眼」，讓他害羞得臉都紅了。

千辛萬苦終於走完全程

又在稜上過了一個缺水的夜，所幸這一天水剩得還多，當然少不了又砍些水藤來過癮。第八天早上，由稜線不斷向東下降，途經馬戛次託社舊址，於十一點半，終於能跳進清洌的馬戛次託溪中大喝溪水了。馬戛次託溪不但風景優美、溪水清澈，溪中更盛產苦花魚，領隊楊南郡禁不起大家的懇求，終於下令下午休息。哇，這下子釣魚的釣魚、洗澡的洗澡，甚至連點心也出籠了。八天沒有吃到新鮮的肉類，乍然吃到甜嫩細緻的苦花，每個人都饞得差點連嘴唇舌頭都要吞進去了。

拉庫拉庫溪流域的螞蝗一向惡名昭彰，而我對螞蝗的毒液偏偏有過敏反應，為

與子偕行

此還特地帶了一大瓶樟腦油，一路從頭到腳擦遍。沒想到還是擋不住螞蟥的攻勢，從馬戞次託溪到塔洛木溪途中，耳旁及手腕分別被噬，多惱人哪，當大家在研究狗熊爬樹的爪痕，我的眼前已經昏花一片，當大家盛讚一路上看到的各種野生蘭花，我滿腦子的蘭花名稱都忘光了，眼看著手腕一寸一寸腫起，半邊的臉頰也腫得無法開口，真有說不出的懊惱。

站在兩溪的分水嶺上，已經可以遙望玉里了，入山九日，大家開始歸心似箭，轉身一看，數日前所見的新康山依然如影隨行，真是「三朝三暮、新康如故」，在稜線與溪谷間跋涉了那麼久，究竟還只是地圖的一小塊而已。

由於前兩天飽嚐稜上紮營無水之苦，上了分水嶺之後，大家便沒命地向下衝，衝啊，衝過阿波蘭舊社石板屋，繼續急速下降，一千三百公尺的落差，要在三個半小時內完成，否則就要摸黑了。噢！膝蓋好痛！唉唷！腳底像踩在炭火上！抱怨歸抱怨，還是一樣連滾帶翻地抵達塔洛木溪畔。

咬在左耳的的螞蟥傷口已經使我連下顎都腫起來，晚上只能喝一些湯。別人也開始檢查戰果，只見一隻隻帶著綠色與紅色縱紋的螞蟥紛紛遭到火刑，這裡的螞蟥

硬是與別處不同，咬到的傷口會痛呢！

第十天了，我們在地圖上估計從塔洛木溪底到卓溪部落，大概要走個一天半，因此背著大桶的水準備在稜上過夜。古道從阿桑來戛起就相當明晰，由於東部卓溪獵人仍常來走之故，另一方面是地形已經緩和多了，路基不易崩壞，途中有二十六階石階，六尺寬的古道規模也都還在，只是繞著玉里山山腹，路線又臭又長罷了。

我們一路記錄古道，一邊欣賞沿途盛放的連翹根節蘭，此行收穫最大的大概是阿廣，因為清代八通關古道所穿越的途徑，都是玉山國家公園內尚未為人所知的地區，只聽他忽而要做野生蘭科調查、忽而想做野生動物調查，看來要做的事還多著呢！

熬不過平地文明生活的呼喚，大夥兒終於一口氣衝下卓溪，先在雜貨店內痛飲冰啤酒，再到安通溫泉大濯塵垢。晚上八點，酒酣耳熱之時，有人忽然說：「這一次我們遺漏了雅託到神仙嶺中間那十華里（五・七六公里）的路。」是啊！那麼派誰去補走呢？大家面面相覷，無人敢作聲。唉，算了，且先各自回去療傷止痛，反正距離調查結束還有將近一年，總有人會受不了這個缺陷，提議再走一遭的。

清八通關古道東段通過密林中，圖為負責調查的作者夫婦，在石階上用餐休息。

秋訪尼泊爾喜馬拉雅

航向迷人的喜馬拉雅

如果不是飛機引擎的隆隆聲和飛行時獨特的顫動，我幾乎要以為我們正坐在一列三等火車上。飛機走道上擠滿了人和貨物，幾乎堆到機艙頂上，不只空中服務員無法推動餐車，就連想到機尾方便的人也大感猶疑。南郡說：「我第一次知道飛機也能賣站票！」

要到尼泊爾旅行，訂妥機位是最不容易的事，尤其每年的季風期後（Post-monsoon）的十、十一月，和季風期前（Pre-monsoon）的三、四月，正是登山健

行的黃金時節，有限的機位頓成了搶手貨。以我們來說，早在兩個月前就訂票了，但是直到出發前一個星期，費盡心力，打了數次國際長途電話和電報，總算才弄到兩個位子。

是的，橫瓦尼泊爾王國的喜馬拉雅山脈，峰峰相連有如一連串鑽石明珠，牢牢地吸引全世界喜愛登山健行的人。人們抱著朝聖的心情來到她的裙裾下，瞻仰她的容姿，即使有幸登上其中一座峰頭，在廣邈無垠的白銀世界裡，在莊嚴肅穆的群山前，只是益顯得自己的卑微。

不論貴為英國查理王子，或是一貧如洗的挑夫；不管你每天花費五十美元參加豪華健行團，或者一天只用一兩塊美金，以嬉皮的方式漫遊，只要進入喜馬拉雅山區，誰都得靠自己的一雙腳、一對眼睛，以及動用全身全心的感覺，去接近、去融入她，這就是喜馬拉雅的魅力。

當然，因這魅力每年吸引來的無數愛山人，受制於飛機小航次少，只得大排長龍。所以，我們搭的是一架老掉牙的波音七〇七航機，即使空氣中充滿了煙霧、汗臭和各種噪音，我想每一個上得了飛機的人都已覺心滿意足，只因為——我們正向

喜馬拉雅飛去！

全機的旅客中，恐怕只有我和南郡最是忐忑不安的。在國內，除了少數幾個曾經到過喜馬拉雅的人能夠提供一些經驗，其餘的全靠書籍得來的資料，因為國情不同，適用於美日等國的，不見得適用於我們。比如說，我們直到現在還沒有入境簽證（Visa），而健行許可證（Trekking Permit）更別提了。

儘管代我們購買機票的旅行社一再強調沒問題，但是未入境前總覺得心裡不夠踏實。

十月七日當地時間晚上七點二十分飛機開始下降，因為誤點了一個多小時，我們眼巴巴地瞪著窗外，本來應該可以看到的喜馬拉雅山脈，早隱藏在黑暗中了。飛機經過一陣劇烈的顫動，幸而完整地停了下來，霎時機內爆發一陣歡呼和鼓掌，然後大家相視而笑，撿回一條命啦！

入境手續出乎意料之外地簡單，機場有人散發一張薄紙印成的資料單，填寫個人資料後再交十元美金就拿到簽證了。來自中華民國的旅客只比別人多填另一張薄紙，貼上印花、照片再蓋個章就好了。

機場一般只給七天簽證，但是可以持著這張簽證到移民局延期至一個月，不另收費。健行許可證也由移民局簽發，所以兩件事情一起辦並不費事。

當晚我們花了三十五盧比（註）搭計程車到塔梅街的Tukuche Peak旅館，這是一家登山健行者最常住的旅館，許多國外書刊都推薦它。雙人房含浴室的是七十盧比，最便宜的房間只要三十盧比。

塔梅街（Thamel）是有名的裝備街，只要有時間，有討價還價的本事，儘可以在此買到各種名牌的裝備，或者把不用的裝備賣給他。當然也可以用租的，一頂雙人帳篷（外國規格）的日租金是十盧比，其他裝備依大小類推，比起遠道從台灣把裝備抬進抬出，付足超重費，算起來租用團體裝備及部分個人裝備（如睡袋、冰斧）可能還划算些。

註：盧比Rupee是尼泊爾貨幣的單位，當時官價是一美元兌一‧七二盧比，但是公開的黑市價格高達一美元兌二十二盧比，所以在機場不要換太多錢，同時換錢時要拿換金證明書以備日後使用。白天只要走在街上，自然有人來求你換錢。近年來盧比不斷貶值，目前與台幣大約等值。

總算取得健行許可

八日清晨，首都加德滿都照例是濃霧蔽日，七點正，每個街角都有鮮奶供應站，許多人抱著大銅瓶前去購買，一瓶五百CC的香濃鮮奶只要二‧二五盧比，台幣四塊錢而已，真是物美價廉。

我們今天有許多正事要辦，要訂往魯庫拉的機票、要辦健行許可及簽證延期，要找旅行社代僱嚮導，租或買部分裝備，還要添購糧食……正要早早出門時，旁邊一個冷眼旁觀的美國人勸我們不必急，因為現在正是尼泊爾一年一度的大節慶，前後長達十一天的節日，政府機關全部放假了，移民局只在上午十一時到下午一時這兩個小時辦公，他昨天排了三小時隊，好不容易才辦妥健行許可。我們可能更被刁難，也許一點小問題就叫你隔天再去，不如花點錢叫旅行社代辦，因為時間就是金錢！

加德滿都市區並不大，主要道路只有幾條，其餘的與其說是路，不如說窄巷來得傳神。在機場可以拿到免費的地圖，印得十分清楚，不論步行、騎腳踏車（旅館

或裝備店可租，每日五盧比）或搭三輪車都是很合宜的。搭三輪車必須先講價，其實在尼泊爾，除了公家的規費、車票、有價目表的餐廳是無法講價外，其餘的一概要施展討價還價的本事。通常路邊賣的紀念品，要以一折至二折成交，三輪車則以三折到五折為限。

由於節日的關係，有些旅行社沒人上班，好不容易找到一家頗有名氣的，打聽之下才知道魯庫拉機場正在整修中，所有飛機都停飛，如果改用步行，需多花十六天，我們根本不可能浪費這麼多時間，只好放棄聖母峰基地營健行計畫，改到第二志願安娜普魯那基地營。

接下去談日程，代辦健行許可證等細節，一切似乎都沒問題了，但是看到我們的護照，對方卻遲疑了。因為兩年半前我國有一支女子登山隊申請安峰基地營健行順登天霆峰（Tent Peak），因故被取消許可而在途中追回。他們不敢保證是否能替我們順利取得許可，建議我們自己去辦。聽後真叫我們五內俱焚，算了，再找別家旅行社試試看。怪的是每一家旅行社都知道這回事，誰也不願接這個燙手山芋。

我覺得很奇怪，每年到尼泊爾健行的隊伍，恐怕超過一千隊，怎麼三年前的舊

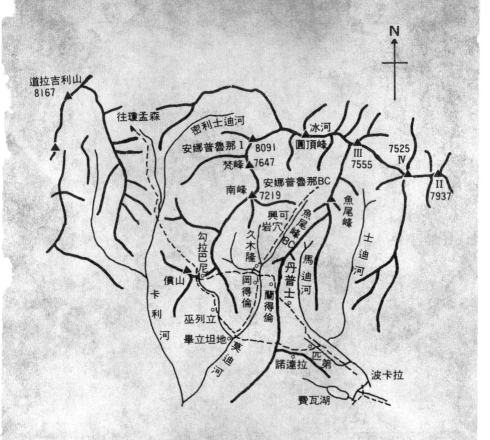

安娜普魯那基地營（內院）健行路線圖

事大家記得這麼牢？後來我們在山路上還陸陸續續聽到許多傳言，如某健行隊員因高山病被用犛牛載下山來，某隊伍的失事內幕等等。難怪日本有人嘆道：「喜馬拉雅山區是全世界謠言最多的地方！」南郡也緊張地說：「小心我們的言行，不要給人留下話柄啊！」

總算找到一家旅行社，老闆有個移民局官員好友，一口咬定絕無問題。儘管已是下班時間了，大約一個小時就辦好一切手續，回來時還表示：由於他的關說，今後尼泊爾對台灣健行者大門重開，要來健行的人可以不必擔憂了。

尼泊爾現今有五十四家登記有案的旅行社可代辦一切登山健行事宜，但是都讓歐美等富裕國家的健行隊伍給寵壞了，動不動就獅子大開口，要包辦一切才肯代人辦理健行許可。尼泊爾的物價相當便宜，挑夫的工資更便宜，比較起來旅行社的開價簡直是天文數字。

但是登記有案的嚮導在他們手裡，自己辦理健行或攀登許可又要大花時間。根據我們後來在山路上與各國山友互換的資料，似乎只有一家Manaslu Trekking較公道，只收取嚮導挑夫的介紹費，以及代辦許可證的工本費。可能還有別家旅行社也

誠實地辦事，總之，要多問幾家，找一家好的旅行社比什麼都重要。

目前健行許可的收費標準是每人每週六十盧比，攀登許可證則要向尼泊爾登山協會申請，依照山的大小訂價，以天霆峰來說，從基地營來回只要兩天的山，每人就要五百六十盧比，也難怪這麼貴，靠山吃山嘛！

山中第一夜安詳美好

尼泊爾由於夾在中國大陸與印度之間，印象中好像很小，其實它的面積有十四萬五千多平方公里，大約是台灣的四倍，但是境內百分之八十六的土地都是高山，可耕地非常有限，人民的生活水準也很低。

從加德滿都到波卡拉（Pokhara，尼泊爾第二大城，安娜普魯那與道拉吉利兩大山群的出入口）路程恰為二百公里，一般的小巴士需行走五小時，車費僅廿七盧比（註），但是每排有六個座位，前後共十二排，加上沿途上車的旅客，一輛車總要載上一百多人外加行李，連車頂都擠滿了人，除了擠之外，小巴士還有兩大缺

點：一是毛病多，二是臭蟲多。以我們所搭的這班車為例，途中拋錨一次修了將近兩小時，後來又爆胎，司機勉強以五個輪子行駛至終點。而我在車上不斷受臭蟲侵襲，下車後細數竟有二十幾個腫塊。

早上七點由加德滿都開的巴士，由於走走停停外加拋錨，到達波卡拉時已經超過下午三點了。剛剛下車，許多待雇的挑夫立刻圍攏過來，他們都赤著腳、穿著短褲，只帶一條布巾及一條背負行李用的繩子，雇主必須為他們準備廣口竹籃或大行李袋。他們背負行李的方式與台灣原住民相同，全靠額頭的力量背起三十公斤以上的重物，一天的工資是三十盧比。我們雇妥了五個挑夫，重新把裝備糧食分配好，在薄暮時刻開始了漫長的步程。

廚師、小弟（Kitchen Boy）及嚮導的糧食由雇主供應，挑夫們則自炊自食，所以出發前要先發放部分工資給挑夫，好讓他們自去買米，此外，嚮導（或稱沙達）

註：另有一種瑞士小巴士（Swiss Mini Bus）車費五十盧比，車況較佳，一車只載十人，但需早一日訂票，以免向隅。

手中也應有一筆錢約二千盧比以供他調度，付挑夫費、柴火費、沿途添購糧食、青菜、雞蛋、肉類等，因為山區居民完全聽不懂英語，而購買柴火或向農家買一隻雞，也需要他去討價還價。

「那麻斯提、那麻斯提！」路上碰到的村落居民都雙手合十恭敬地祝福我們。終於踏上了喜馬拉雅之路，我們的心情既輕鬆又愉快，較之昨日前日的焦躁不安，此時直如光風霽月。今天是陰曆九月十五月圓之夜，從波卡拉步行一小時到楊迪河畔紮營時，月已初升。

帳篷剛搭好，小弟已端來奶茶及甜餅，這是在尼泊爾喜馬拉雅山區登山健

與 子 偕 行

行獨特的享受，食物雖不精美，但是自有一套規矩，絲毫不含糊，即使餐前剛使用的茶杯，當餐後茶端上來時，這兩只杯子已經徹底洗刷好再用開水燙過了。原本我們擔心當地衛生不佳，自備了兩套餐具及一大捲餐巾紙，現在看來是多慮了。

晚餐時嚮導問我們可願嚐嚐當地的杜布西酒（Dobcy）？當然好啊！他們立刻到農家去買酒。端來的酒呈微黃色透明液，是野生的酸蘋果釀成，再經過蒸餾，類似白蘭地酒散發出一股濃馥的蘋果香，未飲已先醉人。

清風拂面，明月映在杯中晶瑩如黃水晶，楊迪河嘩啦嘩啦地流，挑夫們圍在火邊靜靜地吃飯。喜馬拉雅的第一夜，竟是這樣安詳美好。南郡說：「我覺得我們的享受遠超過帝王！」

敞開心胸親近山峰

十日凌晨，我們在帳蓬中剛剛睡醒，才交談了幾句話，忽然門簾微動，廚師巴布已經把茶送來了⋯⋯「早安！先生，今天是好天氣。」一杯熱茶還沒喝完，小弟賽

達又端來一大盆熱水供我們漱洗。在國內登山幾時有這種光景？一時倒叫我們受寵若驚了。

以後的九天，每天早晨都來這一套規矩，然後正正式式地吃一個煮得恰好的雞蛋，配合麥粥或煎餅。起初我以為怎麼這樣巧，只要我們一醒，巴布就剛好送茶或咖啡來？後來才知道，原來他早就起來，升火煮好茶，放在爐上溫著，然後側耳傾聽我們的動靜。

對於一個健行隊伍來說，好的廚師可能比好的嚮導還重要。（當然，如果是登峰隊，嚮導就重要多了。）二十歲的廚師巴布和他的弟弟賽達工作配合得很好，一個切菜煮飯，另一個拚命地洗刷鍋盤。廚師都是學徒制的，由小弟見習兩年才能升任，所以他們都非常有本事，把原本貧乏的食物，變化成三餐盛宴。

在喜馬拉雅健行，每日至少要喝六次熱茶，每天早上及下午各走約三小時，中午休息二小時，吃一頓熱餐。午餐和紮營之處都靠近村落，以便購買柴火。每當接近預定停留的村落，巴布和賽達就拔腿飛奔，好讓我們到達時，正好有熱茶喝。也許我們的速度比一般健行者快些，（這次健行路線，一般標準是十五日，我們以十

天完成。）當巴布才放下他的活動廚房，我們也到了。這使他自認有虧職守，常常一面煮飯一面關切地問：「餓了嗎？餓了嗎？」

七點二十分，陽光照進營地，著名的魚尾峰（Machapuchale）也從稜線上方露出來了，當即背起背包走進晨風裡。魚尾峰及安娜普魯那南峰自始至終都緊跟著我們，這是兩座最搶鏡頭的山。

沿途綠野平疇，不時有驢子商隊經過。驢子大都飾有鮮豔的頭飾，頸上掛著一串鈴鐺或一個銅鐘，老遠就可以聽到低沉的叮咚聲。往昔從波卡拉經久木森（Jomson）到西藏的路，是尼泊爾北向最重要的貿易路。現在加德滿都東北的蘭丹山谷已築有一條現代化的公路，久木森的路也就棄置了。這一條既有的貿易道，現在卻變成健行者的入門課程，沿途布滿村落提供餐飲及臥鋪，這些黎明即行的驢子隊，就每日往來地載運煤油、米、糖，甚至啤酒可樂！

中午在匹第河畔（Pidey Khola）午餐，暖融融的陽光透過栗子樹灑在如茵的山坡上，一個大眼睛的小孩穿梭在林間撿拾栗子，她拿了一把給我，在我的筆記本上寫了一些尼泊爾字，大概是栗子的名稱。然後教我咬開殼，生吃香甜帶點澀味的野

栗子。我回報她一顆牛奶糖，她剝開錫紙放入口中時眼睛睜得好大，好像不相信世界上竟有這等美味。然後她給我一個甜笑，轉身奔入林中，往來地撿拾栗子，放進我的塑膠袋。兩個小時內，我們沒有一句真正的交談，兩人卻像老友一樣的親密，我忽然大悟：喜馬拉雅不正跟這個小女孩一樣，親切、友善、有許多新鮮美好的事物急待分享，端看自己能不能敞開心胸，以無言的交談來親近它。

過了匹第，石板路就陡急上升，直到魚尾峰尾稜的諾達拉村（Naudhara）為止。如果只想到安娜普魯那基地營，可走匹第對岸丹普士村（Dhampus）的路線，這是一條捷徑，風景較好，起伏也少。但是我們希望到勾拉巴尼（Ghorapani）的償山看看道拉吉利山群，所以走傳統的久木森路線，準備回程時再經丹普士下山。

與償族婦女共度奇妙的一夜

匹第到諾達拉的路是陡急的石階，幸而一路都有樹蔭，在崎嶇的山徑上，騾馬取代驢子，成為上下運貨的主力。嚮導一再提醒我們，不要貪看風景而走在崖邊，

尤其碰到騾馬隊時，一定要靠山邊走，因為這些騾子往往背負過重的貨物，很容易失足而連帶把人也撞下山崖了。儘管山區的飲料並不貴，每瓶啤酒只比平地多二盧比而已，但是看到這些騾子奮身掙扎上坡的情景，使人覺得在山村的茶屋喝可樂是一種罪過。

下午兩點，上達稜線上海拔一四五〇公尺的諾達拉，平直的路，開闊的風景令人心曠神怡。諾達拉位在一條特別伸長的支稜上，因為地位突出，向北可看到安娜普魯那群峰，向南則遠眺煙波縹緲的費瓦湖。稜線與湖之間，是一個完全由梯田構成的山谷，落差五百多公尺的陡坡，幾千層梯田一路排列下去，景象夠壯觀了。

我們在這裡碰到一對日本夫婦來此度蜜月，奇怪地問他們：「日本的風景也是很好，為什麼老遠跑來呢？」新娘笑瞇瞇地回答：「尺寸不一樣。」是的，尺寸不一樣！我們的五岳三尖十峻，不也是夠壯麗了嗎？歐洲的阿爾卑斯山脈，也是萬年覆雪，但是尺寸究竟不同，唯有親自站在這些拔地擎天的超級巨峰前，才能確切地體會出那磅礡於天地的氣勢！

諾達拉有個檢查哨，查驗健行許可證和簽證。沿稜再走二小時，到達主稜的

鞍部康利村（Khanri），結束一天的行程。

十一日早晨一出發就開始下坡，把昨天下午辛苦爬上的高度全部消耗掉。八點四十分到達千得拉可村（Chandrakot），這是展望魚尾峰和安娜普魯那南峰最好的位置，展望台上有個西藏人擺攤販賣土產，但是他卻低頭專心唸喇嘛經，唸到物我兩忘的程度，臉上洋溢的光輝，使我們也感染了他的虔誠。我想，正是因為他們生活在喜馬拉雅之間，對天地萬物心懷敬畏，宗教力量才能如此深入民心。

十點半下抵莫迪河畔，過吊橋後是

最大的村落畢立坦地（Biretanti），有郵局、警察局及數家雜貨店，傳統的基地營健行路線就是由此沿莫迪河左岸上去的。我們希望到償山展望道拉吉利與安娜普魯那兩大山群，所以沿著莫迪河的支流，繼續走久木森貿易路，這樣走法需多花兩天時間，多爬升一千五百公尺，但是山癡如我們，只為了多看一眼喜馬拉雅的名峰，是不在乎這一點路的。

畢立坦地的高度僅海拔一○三六公尺，今天晚上準備過夜的巫列立村（Ulleri）標高卻有二○七二公尺，足足要再爬一千多公尺，所以午餐後不敢怠慢，立刻背包上肩往上直衝。下午三點二十到達提可杜基村（Tikhoduge），這裡有三大溪流交會，路由兩座吊橋銜接。會流處像一口深井，兩座橋下都是深不見底的狹谷，人在橋上只見七道瀑布自前後左右瀉下，令人目不暇給。這裡由於風景這樣突出，附近的平地都被健行者的帳篷給占滿了。

過吊橋後路依舊陡上，沒多久天色忽然暗下來，頃刻豆大的急雨遍灑，大概是季風的餘波吧。匆忙中避進一戶農家，主人是償族的少婦，丈夫為英國的僱傭兵，就是著名的喀爾喀傭兵。這戶農家離巫列立村約一小時路程，單獨一人居住，寂寞

可想而知，見到我們欣然地取出嗆酒招待。「嗆」，類似台灣原住民的小米酒，是用穆釀成的，酸甜中帶有一些氣泡，也有人稱之為西藏啤酒。

正閒聊時，三個住在巫列立村的女孩也避雨來此，人多膽子壯，在我們懇求下，四個債族婦女就合唱起來了。債族（Poon）是尼泊爾的少數民族，源自西藏，居住在三千公尺左右的山地，她們的歌類似布農族，喃喃地無甚起伏而有和音。我們打開一大罐火腿罐頭供大家分享，一時賓主俱歡，主人也無限制供應奶茶和嗆酒，與我們共度奇妙的一夜。

債山頂上癡癡的等

夜半雨聲漸稀，清晨起來又是大好天氣，趁著太陽還沒有出來，先爬這一段陡坡到巫列立村。巫列立真是個櫻花村，老遠看到一朵朵粉紅色的雲，散布在村前村後，以為那是朝霞染紅山嵐，走近細看，真叫人嘆為觀止，櫻花是粉紅色複瓣的品種，密密實實地覆蓋整個枝椏，看樹幹俱是百年之物，更稀罕的是：現在已是深

秋，何以得見櫻花盛開？

繼續上行，一小時後到達蒙坦地（Montanti），這裡已經是稜頂了，此後進入石楠森林中，開始一段更美妙的路。地上密鋪著黃金蕨，兩人或數人合抱的石楠樹比比皆是。石楠長得慢，這些巨木恐怕都有千年歷史了，難怪尼泊爾以石楠做為國花。如果四月石楠花開時節走進這一片石楠森林內，放眼俱是繽紛的花球，空氣中瀰漫著石楠花香，也許我們會誤認自己私闖伊甸園了。

結束兩小時的石楠森林之旅，早上十一點到達久木森貿易路的最高點，海拔二八三五公尺的勾拉巴尼（Ghorapani）。在這裡紮營以便山。

雖然午後天空總是積了不少雲，我們還是決定到償山（Poon Hill）去碰運氣，償山大約比勾拉巴尼高出三百公尺，花了四十分鐘才爬到頂，就在山頂忍受強風吹颺，癡癡地等待雲散山現。可別以為我們最傻，有個日本攝影家從凌晨五點一直逗留到現在，為的只是要順光拍一張安娜普魯那I峰的山容。三人一直挨到下午五點，眼見天漸黑了，雲還不散，不得不暫時下山，明天凌晨四時再來！

欣賞山嶺交響樂

凌晨，月華似水、晨星點點，天空連一絲薄雲都沒有，帶著巴布為我們準備的熱咖啡和餅乾，就踏著月光走向償山。月下的雪峰，流動著粼粼光輝，另有一種神祕的美。我們貪婪地看著，為此差點走錯了路。清晨五點，我們第一個到達山頂，抖抖顫顫地喝著熱咖啡以抵抗寒風，陸續有許多健行者上來了，大家睜大眼睛，準備看日出時群山戲劇性的變化。

初時，海拔八一六七公尺的道拉吉利I峰（Dhaulagiri I）頂上微現一塊紅斑，不久紅色漸漸向下擴散變成橘黃，這時有人大叫：「日出了！」大家慌忙不迭地回頭朝東看，只見魚尾峰稜後，閃動一團光芒，初露的太陽，已是光芒萬丈了。然後像大交響樂團的演奏一樣，每一座山都展開它的音律，令人目不暇給。

十多座名山巨峰哪！左右兩大山群，看了這邊漏了那邊，照相機像機關槍似地掃射，猶覺不足，直到上午七點半，群山的表演漸至尾聲，大家才心滿意足的下山。許多健行者步行了三天，只為了到償山頂看這一幕，之後，又要步行三天返回

波卡拉，走六天的上坡下坡，只看這一個多小時的山，值得嗎？當然值得！

回到勾拉巴尼，收拾好東西，今天我們還得翻過稜線，下降一千五百多公尺到基木隆村（Kyumurong）過夜。翻過稜線說來簡單，其實是翻過兩道稜線，中間還隔著一個深谷呢！這一段路大部分的隊伍都分作兩天走，我們以不到一天的時間趕完它，走起來倍覺辛苦，不幸又碰上午後陣雨，一直到下午五點多才到達基木隆。

向村民買了一隻雞補充營養。

村落的小孩圍在我們四周玩耍，現在是南瓜收穫的季節，幾個小孩爭著幫忙抱南瓜回家，南瓜太大，小孩氣力不夠，有的走走停停，有的抱著倒退走，更小的孩子推著南瓜走，活像一群頑皮的小天使。「不知道你有沒有注意到，」我跟南郡兩人同時感嘆：「從我們走進喜馬拉雅山區以來，看到不下一百個小孩，從來沒有一個正在啼哭，雖然他們沒有好吃的糖果、有趣的玩具，甚至蔽體的衣服，但是每一個小孩似乎都比我們自己的孩子還快活！」

半小時一座「旅館」

基木隆和久木隆（Chomurong）在地圖上看起來像連體嬰，其實一個在山腳一個在山頂，差得遠呢！足足要走兩個半小時的上坡路。一路和我們同行的德國隊伍，他們的雪巴嚮導說：「下次你們還是到我們的昆布山區來吧！埃佛勒斯基地營都是緩緩上坡，不必這樣直上直下。」

由於回程我們要走的捷徑——丹普士路線的分岔口在久木隆村附近，我們把部分糧食存放在久木隆村，午餐後遭回兩個挑夫，繼續向前推進。

久木隆是最後的村落，舊有的資料顯示：從這裡離開之後到安娜普魯那基地營，中間只有一個興可岩穴（Hinko Cave）可供宿夜。實際上，由於健行風氣太盛，村落的居民認為經營宿站比耕作更加有利可圖，現在路上至少有十五家工寮式的「旅館」，供應餐飲和臥鋪。

有些人慨嘆說：「這些宿站使得Himalaya Trekking的價值大為降低，原本充滿了冒險與未知的樂趣，現在卻被半小時一座的『旅館』給破壞殆盡了！」而這些

「旅館」的主人，多身兼獵人，同時兔子亂吃窩邊草，不斷地砍伐宿站旁的樹林和竹林，如果這種狀況持續下去，相信過不了幾年，健行者會倒盡胃口。

今晚我們在竹林中完全以竹子造的Bamboo Hotel旁邊過夜，像這種竹造的宿站，路上就有六家，另有一間正搭建中。我已怕極了臭蟲，因此每晚都睡在帳蓬裡，而嚮導挑夫們，則因衣衫單薄，多擠在宿站的火爐邊睡覺。

半夜開始下雨，早上等到九點雨還不停，只好在雨中出發了，嚮導挑夫們都沒有雨具，幸好我們有一些大而厚的塑膠袋，撕扯開來權充雨布。竹林內路徑非常泥濘，有些路段簡直像走在小溪裡，聽說這地區雨量特別充沛，不管季風期前、期後，它照樣三天兩頭下雨，難怪竹林長得密不透光，林內潮溼得到處都是螞蝗。

莫迪河在此有一長達兩公里的河段，就像一個瀑布街，主流是一連串落差在五公尺以上的瀑布群所構成，而兩岸竹林邊緣的崖壁，千百道溪澗的水，在此跌入滾滾翻騰的洪流，每一道都直追我們的烏來瀑布。想想看：千百道烏來瀑布，像兩個簾幕一樣注入南勢溪是何種光景？我們站在崖壁上欣賞良久，卻想不出適當的辭句來形容這景象。

由於柴火潮溼及寒冷，巴布花了將近三小時才把午餐弄好。流行性感冒在此肆虐，每個隊伍都噴嚏咳嗽不停，我們好像也被感染了，吃過午餐後，我發給每人一片感冒百服寧。下午兩點繼續再走，大約四十分鐘後到達興可穴屋。這是一片傾斜的岩壁，有人以竹枝編牆圍成約三坪大的空間，廚廁鋪位俱全，看起來還挺不錯的。過了Hinko大約五分鐘，第一條冰舌已橫在眼前。冰河由大如水缸小如人頭之大小冰塊及硬雪構成，沒有遠看那種白色帶藍的光輝，反而顯得髒髒的，不過已經夠叫人興奮了。

淋了一整天的雨，全隊人馬都唏哩呼嚕地開始流鼻涕，算算看今天實際上才走了三個多小時的路，本來預定可以到魚尾峰基地營，也因為雨大而罷休。

十月十六日，這天是要抵達安娜普魯那基地營的日子，早上看天空仍然陰霾，大家的心也都跟著陰沉下來。早上九點到達魚尾峰基地營，重新整理裝備，因為安娜普魯那基地營太冷，我們只帶帳篷、睡袋和少許糧食及木材，由廚師巴布背著跟我們上去，其餘的人就留在魚尾峰基地營等我們。

所謂魚尾峰基地營並不是為了登魚尾峰而設的，因為這座山是尼泊爾的聖山，

根本不開放給人攀登，（一九五七年英國隊伍特別獲准攀登，但也在距峰頂五十公尺處停止，以示尊敬。）這裡共有五間「旅館」，一些打游擊式的獨行客，或者怕冷不願意住在安峰基地營的隊伍，都在這裡過夜，因為這兩個基地營只間隔二小時的步程而已。

看山看得心滿意足

安娜普魯那基地營也有人稱之為「內院」，因為它恰在圍成一圈的九座巨峰之間，入口狹窄而腹地圓闊，成廣大的盆地狀，有如群山私有的院子一樣。盆地中央原本還有個小水池，不過水已乾涸而池底泥土也凍硬了。

十一點半到達基地營，令人煩惱的是雨勢時大時小，一點也沒有停歇的意思，基地營共約有三十頂帳篷，分屬七、八個隊伍，因為下雨的關係，大家都躲在帳篷裡，失去打交道的機會。午餐後雨勢加大，帳篷裡幾乎要鬧水災了。我們各吃了一顆感冒藥，一面祈禱快點雨過天青，一面迷迷糊糊地睡著了。直到天黑，雨還滴個

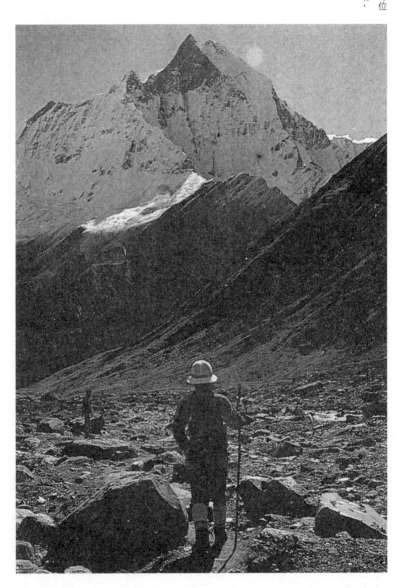

尖銳入天的魚尾峰位於安娜普魯那山域，是尼泊爾的聖山。

不停，南郡懊惱地說：「明天叫巴布下去搬些柴火糧食上來，我們在這裡多待一天等好天氣罷！」

半夜裡，有人急促地搖醒我：「快起來看山！」睡眼矇矓地鑽出帳篷，一看之下立刻把眼睛瞪得滾圓，我的天！不知何時天空已澄澈如鏡，滿天星斗，半輪鵝黃色的月映在積雪的眾山上，看起來一座座山都像用純金打造的一般，熠熠生輝。看看手錶，十二點整，三十頂帳篷像三十座金字塔一樣，靜寂無聲地分散在廣大的內院之上。空氣冰涼砭骨，但是我們卻因過度興奮而漲紅了臉，南郡說：「我覺得我們好像闖進了眾神的宇宙。」

等不及天亮我們又鑽出帳篷，準備再好好的看一次日出時山的表情。踏著嗦嗦嗦嗦的碎冰直朝安娜普魯那主峰的方向走去。八點四十分走到冰河U形谷的邊緣，往下看灰藍色的冰舌靜靜地躺在那兒，卻把兩岸削得壁立。高山的積雪已經白得耀眼，不得不戴上雪鏡，部分的山頭積雪圓潤厚實，像一團香草冰淇淋，另一些則顯現出雕刻般的精緻皺摺——有名的「喜馬拉雅皺摺」，陽光一寸一寸地上移，皺摺也不斷地顯現光影的變化，啊，喜馬拉雅，「冰雪之鄉」，說得一點也不錯。

高度計上指著四千五百公尺，用望遠鏡可以看到對面天霆峰頂的堆石。跟我們結伴六、七天的德國隊伍將在基地營停留三天，順登天霆峰，他們的雪巴嚮導叫道：「你們有時間有體力，為什麼不辦攀登許可證呢？」誰知道，當我們初獲健行許可證時已是欣喜若狂了。未經許可偷爬山是當地最大的罪行，我們只好望山興嘆了。

九點五十分，告別群山，依依不捨地頻頻回望，然後像一陣風似地回到前晚過夜的竹屋紮營。十八日早晨更是快馬加鞭，老天爺待我們太好了，剛好兩個特別晴朗的早晨就落在價山及安娜普魯那基地營，讓我們看山看得心滿意足。一路上與其他登山隊互道「那麻斯提」的聲音也顯得意氣飛揚。

中午在久木隆村午餐時，忍不住叫了一瓶啤酒來慶祝。下午沿久木隆南邊的支稜陡下基木隆溪，過溪後沿山腰走至莫迪河主流，就在溪畔的小村過夜。

最後一天的路真像遠足一樣，走在莫迪河東岸，道路順著山腰，幾乎沒有起伏，遠看對岸經岡得倫的傳統路線，山徑一直在稜線與溪溝間上下，心中暗暗叫好。過了蘭得倫（Landrung）路開始上坡，爬上海拔二千公尺的稜線，沿著魚尾峰

的南稜南走，這一段路的風景就像精心布置的公園一樣，錯落有致的樹，整齊的短草，綿延了將近十公里，無怪乎有些西方遊客，專程從波卡拉來此享受日光浴與野餐滋味。

從稜尾的丹普士村（Dhampus）到匹第，一個小時內直下八百公尺，大約有五千級石階，（想想看，上去的話有多累？）剛到匹第，天空驟下一場大雨，好像為我們洗塵一樣，剛好有一輛吉普車準備回波卡拉，就付了每人十五盧比，乘著吉普車，奔馳在楊迪河中，一路濺起兩片水花而歸。

喜馬拉雅不是遙不可及的夢

七星山是台北市的第一高峰，但是爬上七星山並不能瞻仰玉山的雄偉，同樣的，玉山是台灣第一高峰，但是站在玉山頂，也無法想像喜馬拉雅的壯闊。是的，綿延兩千七百公里的喜馬拉雅，世界屋脊，萬年冰封的山嶺，山村居民的牧歌，山腳廣闊的森林……在在都值得你前來親身體會。

喜愛音樂的人，不見得要當演奏家，同樣的，愛山的人，雖不能在喜馬拉雅登峰造極，但是作為一個健行者，也許在悠閒的步程裡，更能體會山的精髓。因此，近十幾年來，喜馬拉雅健行，成為一種風尚，世界各地的愛山者，莫不以朝聖的心情前來，希望在有生之年，至少做一次喜馬拉雅巡禮。

以我們這次在安娜普魯那基地營路線所見，每天至少有十支隊伍進入山區，也就是說，在這個山區內，同時有大約六百個各國來的健行者，以及近兩千名嚮導挑夫等當地人在路上步行著。換句話說，在當地人或外國人看來，到喜馬拉雅健行或順登一座健行路線旁的山峰，是很平常的事，希望大家都知道：喜馬拉雅並不是一個遙不可及的夢，你也可以到喜馬拉雅健行！

南郡和我一向喜愛到國外，經過事前周密的計畫，往往可以用最少的錢得到最大的收穫，而人在異國，並沒有想像中那樣不便，入境問俗，一切順其自然，無論喜馬拉雅健行或歐洲阿爾卑斯之旅，都豐收而歸。

以下是我們這次喜馬拉雅之旅的費用：（這是一人二十二天的總費用，為了方便，以美金計算。）

機票（台北—曼谷—加德滿都—曼谷—香港—台北）六五○元，健行費用（含一切費用）二六四元，旅館餐飲及其他費用五○元，證照費一三五元，總計一一九九元。

也就是說，只要準備台幣五萬元，有三個星期的時間，在台灣有登五座以上高山的經驗，就可以著手計畫喜馬拉雅之旅了。我們在山路上碰到來自新加坡或香港的隊伍共有四隊約二十多人，他們也認為到喜馬拉雅健行，比起到海外任何地方旅行都要合算。

以下是我們這次旅行的心得，也許值得參考：

（一）幾乎三分之二的旅客都在機場辦理簽證申請，所以出發前不必擔心簽證問題，但要多帶幾張兩吋照片。

（二）決定要去的話，最好早早地計畫，兩個月前就要訂妥來回機票，此外不可訂Open的票，否則旺季時保證絕無機位。

（三）尼泊爾皇家航空公司不怎麼上軌道，賣出的機票往往比機位還多，所以當你回程飛機起飛前三天內，要「親自帶著機票」到航空公司再確認，並讓他們在

你的機票上蓋章，如此機位才算確保。

（四）有些東西最好由台灣帶去：照相機、底片、望遠鏡、沙拉油、調味品、魚及肉類罐頭、開胃食物、常備藥品、衛生紙、登山鞋、襪。其餘的蔬菜、水果、雞蛋、米或馬鈴薯可沿途購買，睡袋、羽毛衣、帳篷、鍋碗、水壺等均可租用。此外，為了公共關係可攜一些原子筆、便宜的打火機、香菸、小手電筒、糖果等，使你辦事順利些。

（五）當對方以美金開價時，殺價到最後，最好能再要求以盧比付款，如此可省去約百分之廿六的費用。另外，尼泊爾幣帶到國外一文不值，換錢時不要一次換太多，若有剩錢就買一些紀念品算了，（別忘了留下到機場的車費及機場稅每人一百盧比）。

這次安娜普魯那基地營之行，我希望透過本文的內容，能夠傳遞給所有愛山者一個訊息，那就是──喜馬拉雅之門是為我們敞開的，放心去吧！

南台霸王屬關山

關山戀

我第一次跟著父親出遠門，目的地是哪裡？究竟為什麼而去？這些在記憶中都已模糊不清了。我只記得我們在瓠子寮過夜的那一個晚上。

瓠子寮今名寶來，地屬高雄市甲仙區，當時還夠不上三家村的條件，現在卻已儼然成為南部橫貫公路的門戶。

晚飯才剛吃完，天色倏地暗了下來，主人匆匆地關門上閂，逐一試過窗隙的木條，然後才取出打火石，把壁上的油燈點燃。

不一會兒，遠處傳來風過樹梢的蕭蕭聲，聲音越來越接近，最後響起屋瓦嘩啦嘩啦的聲音。

「落山風啦！」父親的朋友解釋著說：「這幾天風颳得特別凶猛，關山上的積雪，一定比往年更厚啦。」

關山上有白雪？我急急地要求父親明早帶我去看。所有的人都笑了，關山，那是遠在天邊，高不可攀的地方啊！不過，在送我上床前，他們安慰我：明天往藤枝的路上，如果天氣更好些，我一樣可以看到關山的雪。

風聲越來越急促，也更加尖銳，強勁的山風，以萬鈞之力，向溪畔的寶來段丘撲下，彷彿連地皮都要被颳捲起來，更不要說這間簡陋的平房。呵，它不只在屋外咆哮，它搖撼著整幢屋子呢！我縮在被窩內，驚駭得整個心都要跳出喉嚨了。但是我努力地想：只要過了這個晚上，明天，我就可以看到關山的雪，我在憧憬和害怕中熟睡了。

第二天醒來，整個世界都平靜了，昨夜那肆虐的落山風，早已消逝無蹤，太陽柔和地照著，真好，我果真能遇到這萬里無雲的好天氣。

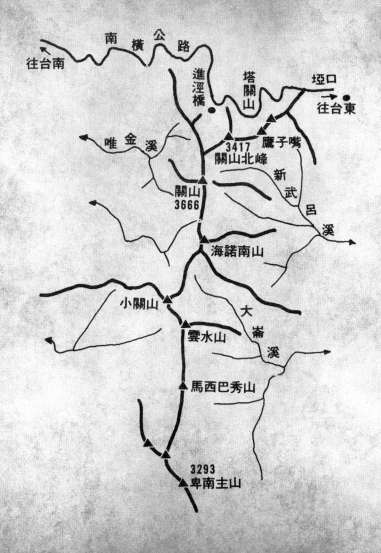

父親把我抱上牛車，囑咐我抓牢車邊的木桿，不可以去碰那巨大的木輪，車便嘎嘎地拖著一片灰塵，向藤枝出發了。「我們真的可以去看到關山嗎？還有白雪。」

一路，我就這樣問個不停，直到父親再也不耐煩回答。

牛車穿過田野，繞過山陰，晨風吹得鼻尖和耳朵都冰涼涼的。伸長了脖子，張大眼睛瞪著左上方，漸漸地都酸痛起來，淚水一滴滴地沿著鼻尖落下，我仍然不敢眨眼，深怕一眨，就錯過了機會。

終於，在層層山稜之上，露出了一點白色的山尖，是關山啊！牛車繼續顛簸前行，露出的部分更白更大了，在深綠色的山稜與藍天的交界處，那積雪的關山連峰，輝映著陽光，正如一串金剛石那樣地閃爍著。

我不知道這片刻的經歷，究竟給予我那小小的心靈，有多大的震撼力？因為一直到現在，雖然我曾在往後的登山歷程中，看過無數更壯麗偉大的景觀，但是當年那一幕景象，以及當時欣悅崇慕的心情，始終那樣鮮明地烙在腦裡，浮在眼前。

我時常自問：我這一輩子所以會那樣毫不遲疑地奔向山野，是不是只為實現兒時的憧憬？

南台灣的夏天，經常有雷陣雨，每天午後，巨大的積雲，就從海面從山後湧起，不住地向天心聚攏，然後下一陣痛痛快快的傾盆大雨。十多歲時，正是最愛幻想的時候，一次，偶然看到大關山事件與大分事件的報導，激動得真想上山。我滿腦子裡，只有原住民與鎮壓日軍的浴血奮戰。那些酷愛自由的原住民，原先過的是與鹿豕遊的日子：那最強悍的「拉何阿雷」氏族，在戰況失利流離失所後，仍拒不投降，而退守到玉穗山區，據險抗戰了十七年。每當我遙望東方連綿的群峰，那濃厚的雨雲後面，那巍峨的稜脊之下，似乎總傳來隆隆不絕的聲音，我曾肯定的相信，那是不屈服的英魂，出草前的戰鼓聲。

赫赫有名的關山，是南台灣的最高峰，一直被認定是統率群峰的南岳盟主。其主峰高達三六六六公尺，山頂有二等三角點基石和森林三角點，位在南部橫貫公路之南，中央山脈主脊上。尖銳的山峰矗立雲表，無論從南北角度看，山容都是那樣超俗絕塵。

但是，擔當起南台的霸主，並不只在於高度，它的山裾廣潤綿延，屬於它麾下的三千公尺級高峰，就有十多座，而其中五座，更襲用了它的名字，它們分別是⋯⋯

小關山（三三四八公尺），關山北峰（三四一七公尺），塔關山（舊名大關山，三三二〇公尺），關山嶺（三一七四公尺），以及新關山（現名新康山，三三三五公尺）。這些山峰，把關山的氣勢，簇擁得更加煊赫了。

東及新武呂溪源源頭，西臨荖濃溪上游，南坡陡落七百公尺與海諾南山相望，而最有名的，是北端直到塔關山，這一長段暴露的風化岩，一瀉數百公尺脆弱岩片，削薄如刃的稜脊，造成台灣島上最長、最險惡的大斷崖，這就是有名的「關山大斷崖」。

從懵懂無知的小孩，到現在算是爬過了台灣大部分的山頭，關山在我心目中，依然那樣充滿神祕，依然占據最崇高的地位，好像一位多年好友，又像一位慈愛的師長，時時牽引我的夢魂；有時它是一種鼓舞的力量，彷彿藉著它，才能獲得心靈的提昇。

只有關山，那傲然獨立的關山，始終令我愛戀不已……。

關山雨

民國六十二年八月，我和五位山友，決定從卑南主山縱走至關山，這支隊伍雖是倉促成軍，但是成員多是一時之選，而後來也證明了彼此都有相當的默契。

以往的登山隊伍，都是從六龜搭乘運材卡車入山。我們出發的當天，天氣異常地潮溼鬱熱，顯示即將有暴雨或颱風到臨，問遍六龜，竟沒有一個司機敢冒險上山。我們只得揹起大行囊，沿著四十公里長的荖濃溪林道，踏入中央山脈。

林道沿著巴里山、溪南山、石山支稜南側開闢，與昔日的「內本鹿越嶺警路」平行。這條路以六龜為起始點，翻過中央山脈主脊上的卑南主山南坡，沙克沙克鞍部，然後沿著北絲鬮溪（今名鹿野溪），經由最高的山地部落「內本鹿」而東出台東的延平鄉，全程要走四天，是當時的東西交通要道，但是目前東線的路跡，早已湮沒不通了。

下午，林道繞過溪南山山腰，大氣中的水氣似乎已經到了飽和點，粘溼溼的汗水，布滿全身，也擦不乾，也搧不去，同行的原住民不斷地要求休息，一停下來，

就狠狠地抽菸。

溪南山形勢險要，山頂有一個大水池，曾是原住民與日警的決戰處，流傳下許多悲壯的故事。現在山上荒草萋萋，杳無人跡，史蹟的缺乏保存與宣揚，使許多可歌可泣的史實湮沒不傳，實在令人嘆惋。

從下午兩點多，豆大的雨點就灑落在我們身上，到了傍晚，雨勢更大，我們在大雨中奔進八五林班，全身沒有一處是乾的。聽說，山區已連下了十多天雨，心情更加沉重了。我們商量一陣，覺得所有隊員體力和經驗都有相當的水準，於是決定不管天氣多麼惡劣，也要走畢全程。

清晨，雨霧猶然迷濛，我們從林班工寮出發，先取石山支稜，往卑南北峰與三二六〇峰前行。才登上主稜，天氣竟意外地放晴，穿過大森林後，一片翠綠的大草原，在眼前展開，頂上是藍得剔透的天空，我們的心情隨著舒暢起來，步伐也變得輕快了。

山稜上，大小雨池錯落低坳處，路過時，水面映出藍天白雲人影，風光之明媚，遠非平地勝景可比。

卑南山頂秀麗的輪廓，望之宛如一位披髮少女，她的南側，有一個很大的雨水池，峰影倒映水中，倍覺嫵媚可喜。

昨天黃昏，天空異常的豔麗，西空一片彤霞，映照得整個天空好像要焚燒起來，欣賞這異象之餘，我已暗暗擔心。果然，今晨天氣陰沉沉地，堆積在天空的，正是颱風雲。隊員中有人提議不宜繼續縱走，但是不知道哪來執拗的脾氣，竟驅使我們繼續北行。

沒多久，風雨果然逐漸加強，整個隊伍在狂風暴雨的淫威下，幾乎快要挺不住了。雖然全身早已溼透，為了防止在強風下失溫，我們仍穿好雨衣，用繩子牢牢綁好，一步一咬牙地前進。

風雨中，能見度不足五十公尺，從這裡到馬西巴秀山的稜線，西側是斷崖，灰濛濛的，什麼也看不見，只有附近的山影，依稀可辨，除了靠指北針維持方向外，幾乎可說是盲目地摸索前進了。

風雨驟然地加劇，能見度已經不足看清前後的隊員了。於是趕緊停下來商議：我們如今已像盲人瞎馬，而又走在深淵邊緣，不如先找個避風處，紮營下來罷。隨

行原住民一聽到這個決議，大喜過望，便奮不顧身地向東急降，在馬西巴秀山之南，啣接「伊加之蕃」支稜處的森林中，找到一處大岩洞。

我們匆匆地躲入岩洞，把這地道似的洞窟用石板填平，便立刻升火烤乾衣物，溼衣溼柴，弄得洞內濃煙瀰漫，幸好地道的兩處缺口，可權充煙囪，才沒被燻嗆而死。喝點米酒吧，洞外林木被山風摧蹂得東搖西倒，洞裡的一點點溫暖，便彌足珍貴了。

第二天早上，風雨仍在山間橫掃，反正走回去也要花費相等的時間，我們只得硬著頭皮繼續前進。中午抵達海拔三○一○公尺的雲水山，看看風雨仍然沒有稍減的跡象，勉強在山頂的低漥，找一處避風處紮營下來。

綜觀雲水山的形勢，最為奇特：山形魁偉，山頂起伏，岩壁聳立，岩溝縱橫；頂上有一個常年不涸的大水池。東麓鐵杉成林，彷彿是一座天然城寨。

我們在山頂的營地，半夜裡受到風雨嚴厲的考驗，帳篷被風颳得劈啪作響，好像隨時都可以被扯成碎片，雨水更如瀑布一樣地瀉下，不多時，我們已經陷在水塘中了。

隊友首先發難，大喊一聲，猛然躍起，把睡袋抱在懷裡，屈身蹲在帳內。其餘的

人也一面嘟囔一面翻身坐起。不得了，水深已達十公分了，我即使再力持鎮靜，也無法在水中安睡，只好學著大家，把鞋子睡袋都墊在下面，徹夜發抖地坐待天明。

被雲水山的洪水折磨了一夜，天亮時，風雨竟停歇了。太陽暖暖地射出橘色的光芒，我們為了把握這難得的晴朗，顧不得一夜苦戰風雨的辛勞，便快馬加鞭地趕路。自卑南主山到關山的稜線，它的最大特色是西側為斷崖，東面為緩和的箭竹坡，山峰羅列，起伏量不大，一天之內，從雲水山，經小關山、海諾南山（三一七四公尺）到達關山南麓。

老天爺像戲弄老鼠的貓，不給我們一個喘息的機會，又開始潑下他的傾盆大雨，我們只得慌張地架起帳篷，連晚飯也顧不得煮，只祈求今夜不要像昨夜那樣狼狽。

走了五天，被雨淋了五天，第六天，我們終於要上關山了。新晴的藍天白雲特別明亮，而在關山東面，新武呂溪谷上方，凝聚成一片浩瀚的雲海，在這萬頃烟波之上的，是潔白如棉絮的積雲，在晨風吹拂下，時分時聚，幻化成各種神奇多彩的景象。一夜冷餓的折磨，好像都有了補償。高山使用這恩威並施的詭計，使我們在

遭受屢次的痛苦折磨之後，仍無法逃離它的掌握。

隨行原住民一聽說今晨要爬升七百公尺，便立刻把兩瓶米酒喝掉，一則麻醉自己，才不會覺得路長而陡。一則藉以減輕重量。後來在途中遇到一隻大雄鹿，醉醺醺的原住民立刻丟下行李去追趕，但是醉眼矇矓，追也追不上，丟石塊也打不準，只得悵然回來，繼續上坡。

真想不到關山竟有這麼高，坡度極大，永無止境似地節節上升。依然是短草與箭竹坡。夏季高山的繁花都探頭招呼，深紅的、嫩黃的、豔紫的，好像驚奇地歡迎著我們這群冒風雨而來的登山客。漫山遍野的野花都這樣的玲瓏有致，在陽光下一閃一眨眼。

好不容易踩上了關山頂，正在慶幸有一個和風麗日的好天氣，雲霧卻從各溪谷裡奔騰地湧上來，頃刻，就籠罩在四周，四周這樣一片白茫，縱走關山大斷崖已是無望了。只好約定明年捲土重來，當即沿鐵本山造林小徑下降了二千公尺，到達南橫公路。

關山連峰縱走，如遇上一連串的好天氣，應該是一段輕鬆愉快的旅程。可以躺

在大草原上仰望白雲飄浮，可以在原野上追逐山羊野鹿。楚楚惹憐的野花開遍草坡，清冽的水池點綴著山坳，這該是何等賞心悅目的快意。

萬一像我們這樣，挑選颱風作陪，需在斷崖的邊緣與風雨搏鬥，自己也彷彿走近了生死的邊緣。夜晚，躲在岩洞中烤火待旦，瞇著眼睛看炊煙裊裊，斜望洞外滂沱大雨，傾聽原住民低沉的情歌，想起古戰場悱惻的故事，這一種難得的境遇，想想看世界上有多少人能夠領受？

大斷崖

到了年底，距離關山南稜風雨行才不足四個月，我們顧不得寒冷，又興匆匆地揹起背包，與上回的夥伴們，準備完成未竟之志。我們揚棄了傳統路線，自南橫公路的進涇橋，沿支稜直上海拔三一一四公尺的庫哈諾辛山，在興奮中，緊接著發現無法前進的理由：關山連峰，一片白雪皚皚，飛舞的雪烟好像一層紗帳，把所有險惡的地形都遮飾起來。我們卻明白，這種看不見的危險才是真正的危險，只好悵然

下山。

第二天，不甘心白走這一遭，於是到舊大關山駐在所附近，勘查自此爬上塔關山的可能性。我們由地圖和現場情況的研判，認為這是縱走關山大斷崖的捷徑。雖然這回遭到挫折，但是已理出下回必成的契機了。

六三年四月廿日，南橫已是和風醉人的季節了，我們看準了幾天可能連續晴朗的好天氣，抱著破釜沉舟的決心，以最精簡的裝備和糧食，準備輕騎快馬，完成關山北稜的完全縱走。當然，這是十分冒險的計畫。

從南橫公路的進涇橋爬上庫哈諾辛山這條捷徑，自從上回我們走過後，已有大隊人馬由此上山，因此踏出一條稍為明顯的路徑。我們在橋旁吃過乾糧，喝夠了溪水，再把每人自帶的兩個水壺裝滿。此去，在整個關山北稜上，我們就只靠這一點水了。

兩個半小時後，我們已經到了三〇二六峰，在這裡放下背包，輕裝往返庫哈諾辛。這一段路稜寬竹淺，落差不大，並有獵徑，只花了一個半小時，我們就回到營地，選擇一處避風的山溝，升了一堆營火，今夜我們圍在火堆旁，露宿一宵。

幸好是這樣一個明快的晴天，我想：我們的確也太大膽了，在沒有帳篷、沒有

炊具、又不雇用原住民的情況下，僅帶了三天乾糧，就準備完成這次遠征。營火爆

出紅色的火星，靜夜裡，我知道隱伏在黑暗中的，是關山連峰嵯峨的山頭。南面，

是我們曾經熬過多少風雨夜的南稜。東面，是氣勢洶洶的大斷崖，明天，我們將戰

戰兢兢地通過它，途中沒有歇腳打尖的地方，只能一鼓作氣地走完它！

從營地南走支稜，箭竹茂密，但不難走，登上主稜的三叉點，但見關山主峰卓

然逼在眼前。從這裡到關山北峰之間，斷稜處處，其間只有岩石和岩隙間的高山杜

鵑。直立的危崖架有腐朽的木梯，須用巧勁才能強登。

北峰到鷹子嘴山的鞍部，是斷崖間唯一的一塊樂土，走在這淺箭竹坡上，仰視

前面那尖銳似鷹喙的鷹子嘴山，春風駘蕩，讓我們在緊張中享受了片刻的安閒。

關山大斷崖的精華，在於鷹子嘴山到塔關山之間，綿延一千多公尺的大崩坍岩

場，瘦削的岩稜，兩面碎裂的岩壁，經年累月地受到風雪的剝蝕，碎礫滾滾，直瀉

數百公尺，達於谷底，構成了台灣少見的險惡地形。

這蜿蜒迤邐的大斷崖，是人獸絕跡的地帶，連植物都難以生長，然而竟有「一

隻恐龍昂首呼嘯」於其上，原來這高海拔三二一四〇公尺的危崖層上，風化岩層層相疊，竟形成這一塊特異的岩塔。它不但形狀怪異，連顏色都與南北稜迥然不同，在一片黔青色的斷崖滾石上，它以一條赤褐色的大爬蟲形態，蟠踞在斷崖的最高點，昂首對天，這就是有名的恐龍岩塔，看過它的人，沒有不瞠目結舌的，也佩服林文安先生的豐富想像力，給了它這樣貼切的形容。

我們在岩塔前遇到一個洞口，位置相當於恐龍的軀背，岩洞深垂十多公尺，好像煙囪一樣，我試著以手足撐壁，徐徐下降，但是下面逐漸加寬，顯然無法繼續用這種辦法下去，眼見洞裡又有另一黑洞，烏漆漆地看不出有多深，在安全的前提下又爬回洞口，由此上去三公尺，繞過岩塔的肩部，藉北壁岩縫中的小杜鵑，小心地垂降下去。

大斷崖中最險惡的地方，倒不在岩塔，而是過了岩塔的這一段瘦稜。這裡兩面斷崖直垂深谷，稜脊上的風化片岩，脆弱得不勝負荷，它們疊架鬆弛，有時看來連本身的重量都承擔不起，即使腳步再輕，也總會踏崩了一些岩片。古人以「如臨深淵，如履薄冰」來形容臨危的戒懼，現在我們身在萬丈深淵之上，腳下踏的又是比

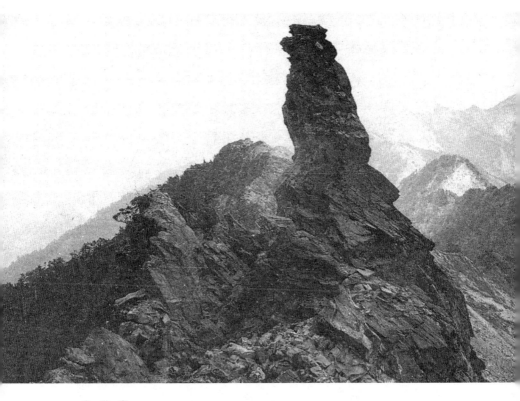

鷹子嘴山北側的恐龍塔，昂首於關山大斷崖上。

薄冰更加脆弱的風化岩片，怎能有絲毫疏忽？我們平伸兩手，用來保持平衡，一路提心吊膽，連大氣都不敢喘一口，又翻過了兩座岩峰，這才到了塔關山。

到了塔關山頂，已算是脫離險境了。現在，我們唯一希望是：去年年底我們判斷的下達大關山駐在所的路徑，確實是可行的。我們沿北支稜下去，林下箭竹密生，有許多舊的砍痕。老天爺這次真是肯幫忙，憋了好幾天的雨，直到現在才漸漸漸瀝地下，雖然淋得全身溼透，但是已不礙事了。

回到大關山駐在所廢址，下抵南橫公路一○二‧五K處，我們這四個落湯雞，其間雖然在稜脊上飽嘗了驚駭恐懼的滋味，終於能堅持下去，而保持在稜線上的完全縱走。

儘管全身發抖，仍掩不住滿心的喜悅。我們以一天時間，走畢關山大斷崖，

關山的南稜，是一望無垠的淺草短箭竹坡，原該是一段輕鬆的高山之旅，因恰遇颱風，而有七天的艱苦行；關山北稜的大斷崖，正巧相反，我們幸運地遇到十分晴朗的好天氣，才能夠以最少的裝備，最短的時間，有驚無險地通過它，但是這種行動是不值得效法的，因為高山氣候的急遽變化，往往是出人意表的。

卑南之南二三事

千山萬壑卑南行

中央山脈的南段高山稜脊，除了北大武山一般常被單峰攻擊外，登山者最南的足跡，僅止於卑南主山，而由卑南主山至北大武之間的稜脊，一向是蠻荒未闢的。

七十三年四月初，我有幸參加高市登山會的北大武十字型會師，完成霧頭山至北大武的縱走，剩下的卑南主山至霧頭山這一段處女稜，我又把它分成三個段落：①卑南到出雲山、②出雲山到大鬼湖、③大鬼湖經巴油池到霧頭山，準備花時間把它們一一走通。

七十三年七月廿一日到廿八日，再與高市登山會林古松、黃明貴、戴曼程、郭信裕、廖吉成及中市登山會林時鋒，協同原住民司宴、伍守國共計九人，前去探勘卑南主山至出雲山的稜脊，多虧天氣晴朗以及成員的合作無間，順利地完成全程，並爬上卑南主山、北峰、西峰、東峰、南峰、見晴山、出雲山，其中南峰與見晴山為首登。

這次勘察行，意外的發現卑南主山至出雲山段並不是老年期地形，而是極曲折的瘦稜及斷稜，由於此段稜線地質脆弱，南部慣有的豪雨及濁口溪的向源侵蝕，使得危險瘦稜婉蜒如龍背，其中成直角狀的曲折竟達五處，比起南二段轆轆山至南雙頭山間的稜線更加曲折，而斷稜密接起伏極大，猶如心電圖一般。稜線上原始林密生，密林外斷稜處又為茅草所盤據，此行先後用去五把山刀砍路強行，體力消耗極大，尤其卑南主山至卑南南峰之間瘦稜如鋸齒，有一處尚需踩峭壁橫切，極為危險。我們這次能夠按照計畫一次地走成這條處女稜，老實說，連我自己也不敢相信會如此幸運。

山峰速寫

卑南主山有秀麗的側影，自北面望去，有如長髮披肩的少女，她的正北有三個小水池，每能映照美麗山容，而東側另有一個大水池，雖在旱季仍水清盈盈。卑南主山有東西南北四座衛星峰，高度均在三千公尺以上，海拔三二三八公尺的卑南北峰恰在路旁，只需十分鐘即可往返；而標高分別為三一二〇公尺及三〇六五公尺的西峰、東峰，與主稜間均有極深的V型鞍部，往返一趟各需四小時以上；最難纏的莫過於處女峰卑南南峰，與主峰間呈狹仄的瘦稜，且連續地有近兩百公尺的陡升陡降，接近南峰時，尚有兩段垂直的峭壁，其一勉強可攀，較上的一段則滑不留手，只能由東側橫切，也是險象環生。至南峰頂抬頭一望，森林密生中的最高點是一巍巍巨岩，灰白色的石英岩造形與陶塞峰類似，岩高約二十公尺，盡力攀爬仍差三公尺未能摸其尖頂。

過南峰後稜線西折於「日之出」山處再轉向南，由於此處稜脊成銳角，使得海拔二七三九公尺的山頭顯得特別突出，朝陽也最先照到它那尖銳挺拔的山姿。山的

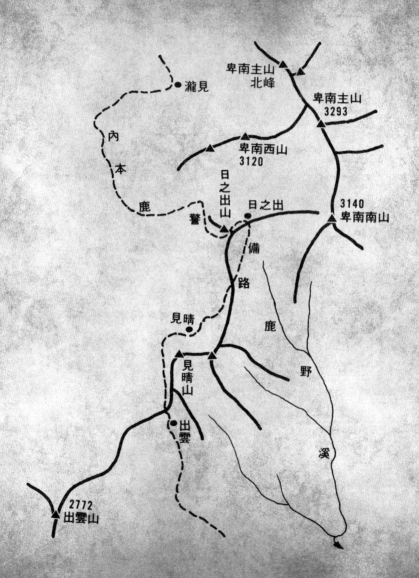

東坡谷地有雲杉純林，綠樹亭亭，針葉鋪地，安詳美麗如畫。

過「日之出」後，連綿不斷的是瘦稜峭壁與砍伐不盡的茅草叢，當我們在高過人頂的茅草與荊棘中奮力爬上海拔二七一八公尺的處女峰見晴山時，彼此只能以呼叫來確定位置。見晴山有三等三角點，理當展望良好，可惜全遮蔽於茅草中，三角點南側五分鐘處有水池可紮營。

此行最後攀登出雲山，這是台灣三大自然保護區之一，山之東西兩長稜有如展翅破雲而出的老鷹，其北側山谷呈柔和的U型，淺卓鋪地疏林落影，極盡優美之能事，可惜的是隨處可見捕獸的陷阱吊子，使自然保護區蒙塵。

出雲山有二等三角點基石，登臨其上向北瞭望數日來堅苦奮鬥的迤邐瘦稜，而出雲山之南，除了一小段瘦稜之外，自石穗頭山附近至霧頭山間的處女稜，全是老年期雨林叢生的饅頭山，那將是另一類型的挑戰！

殘柱廢瓦憶戰魂

七月廿六日上午九時，我們到達見晴山南面的二三二〇公尺最低鞍部，其時天空清朗，但是高大陰鬱的鐵杉林裡，只有一絲絲陽光透過葉隙灑下光點，四周十分幽靜。我們在此休息，隨便找一個平坦處坐下，卻意外地發現正坐在半埋於土中的木柱上，仔細再搜尋，發現另有七八根粗大的檜木角柱傾倒於地，上面還留有七寸長的大鐵釘，榫頭也清晰可見。原來這裡正是「出雲警官駐在所」舊址，也是內本鹿越嶺道的中點。

內本鹿越嶺道西起六龜，東南可達台東紅葉村，全長一二四‧七公里，建於大正十三年（一九二四年）完成於次年，當時設有廿四處警官駐在所，向西監視六龜至茂林一帶的魯凱族，往東可箝制鹿野溪兩岸以內本鹿為名的十四個布農部落；而最主要目的是對付大分事件以後轉戰於大分至出雲山中央山脈高山之間的布農族！

大正四年（一九一五年），居住八通關古道上大分部落的布農原住民，馘首日警十二人，之後與日軍展開長達十八年的追逐戰。先是首領拉荷阿雷長期據守玉穗

山（在南橫埡口之北），然後是拉馬達仙仙的家族也據守關山南面的雲水山（山頂有水池），再退守卑南主山之北、馬西巴秀山東稜的「伊加之蕃」（地名）。此時日軍已忍無可忍，乃大力修築內本鹿警備道，平均每隔五公里就設一駐在所，但是擅長游擊戰的原住民仍能於昭和二年（一九二七年）偷襲警備道西段的溪南山駐在所，馘首二名日警，並勸誘郡大溪兩岸的布農部落五十名壯丁加入戰鬥。

我們坐在歷經六十年仍不朽的檜木柱上，六十多年前布農原住民英勇抗日的史實一一浮現眼前，風吹動樹影，彷彿這些英靈仍在林間徘徊。

出雲山保護區陷阱重重

經過七天的跋涉，終於來到了出雲山。出雲山是全台三大自然保護區之一，也是台灣特有鳥類藍腹鷴的主要生長地，保護區的範圍從海拔三百公尺六龜附近的邦腹溪上游，至海拔二七七二公尺的出雲山頂，涵蓋了五千八百四十八公頃的山坡地，幾乎整個馬里山溪與萬山溪的集水區都包含在內。

在這個由天然針葉樹與闊葉樹混生的區域裡，不只生長了千百株的巨檜，更孕育了無數鳥獸，光是鳥類就有六十餘種，除了前面提到的藍腹鷴外，台灣最大的鷹類——瀕臨絕種的熊鷹，也生長其間。這次在山頂附近拾獲了牠的翼羽，回家一量，長逾一尺，可以想見牠的雄偉英姿。此外在出雲山北面的Ｕ型谷，更親眼看見一隻奔馳的雄性大水鹿，令我們驚喜不已。

出雲山被選為自然保護區是絕對正確的，我們從卑南沿中央山脈主稜南下，一路地形險惡，將接近出雲山時突然有柳暗花明世外桃源的感覺，頭上是挺拔的台灣二葉松，地上密生柔軟草間的是點點繁花，種類與數量之多，令人目不暇給，光是可作為藥用的龍膽科植物，竟然就有五種之多！可惜我們同時也看到了無數醜惡的吊子、夾子，密麻麻地布置在獸跡上，我想起那隻美麗的大雄鹿，生長在這看似天堂，卻埋伏無數危機的「保護區」內，不知何時將誤入陷阱，不禁感嘆不已。

上抵出雲山頂，向西面眺望，令人驚異的是極目所見的盡是交織成棋盤狀的林道，眼前的景象只能以「滿目瘡痍」四個字來形容，有「螞蝗」惡名的林道上，往來的材車有如蟻螻，聽說為了經濟效益，已經把保護區的四個林班開放砍伐，不禁

想到……今日台灣，還缺這一點錢嗎？

下抵雲山林道，看到路旁的兩個大告示牌：「林務局出雲山自然保護區」、「不得狩獵地區」，此時正有三批攜帶土製獵槍的原住民乘摩托車呼嘯而過，我已經不知道應該說些什麼了。

百岳後的展望

當我們在卑南主山南稜縱走時，有一支隊伍也縱走於中央山脈全程，自南湖大山出發一路循主脊南下，目標是卑南主山，目前已走過七彩湖中繼站。這是一件非常可喜的現象，不過最近兩三次中央山脈的大縱走，不足以說明台灣岳界的蓬勃現象，只是幾件突出的事例，令人感到安慰而已。

自從十多年前，岳界老前輩訂定「台灣百岳」以來，一時風起雲湧，完成百岳的人已有一百餘人，但是這一兩年來百岳活動日漸式微，過去紛紛擾擾搶攻百岳的新聞也不再有。我想現在已經是重新開拓登山領域的時機了。例如下列幾項活動，

都是突破困境的途徑：①剩下的台灣主要稜脈以及眾多的高山支稜，亟需岳界人士協力開拓。②將近一千座中級山大部分仍保持處女狀態，需要去打開門徑。③台灣優美的Ｖ型溪谷仍非常原始，溯溪活動是登山者另一種挑戰，亟需開拓此領域。④台灣山岳提供豐富而獨特的學術資料，「把登山與學術結合起來」，希望不只是一句口號而已。⑤千百年來介入於台灣的異族文化與多采多姿的台灣原住民文化生活所遺留下來的人文史蹟，已經漸漸地被埋沒，這需要經常出入於高山的岳界人士參與、發掘、研究、整理，以免這一代錯過，下一代就更加隱晦了。

以這次卑南南段的活動為例，人文方面的觀察與記述，我就注意到布農族原住民如何遷徙，如何與日警英勇作戰，光是大分事件後達十八年的行動，就比霧社事件泰雅族原住民的抗日行動，場地更廣，時間更長！

在地理方面的觀察，原來保持自然平衡狀態的原野，由於人工的大量砍伐森林與林相改變，已造成可憂的結果，狩獵法未能有效執行，使得台灣山地滿布著捕獸器，生態環境的維護是刻不容緩的嚴重課題。

由於時間、興趣與經濟能力各不相同，當然不能勉強要求每個人去從事史蹟或

生態研究，但是以爬完百岳累積下來的登山經驗與登山體力，應該有餘力去從事一點開拓的工作，希望與岳界共勉之。

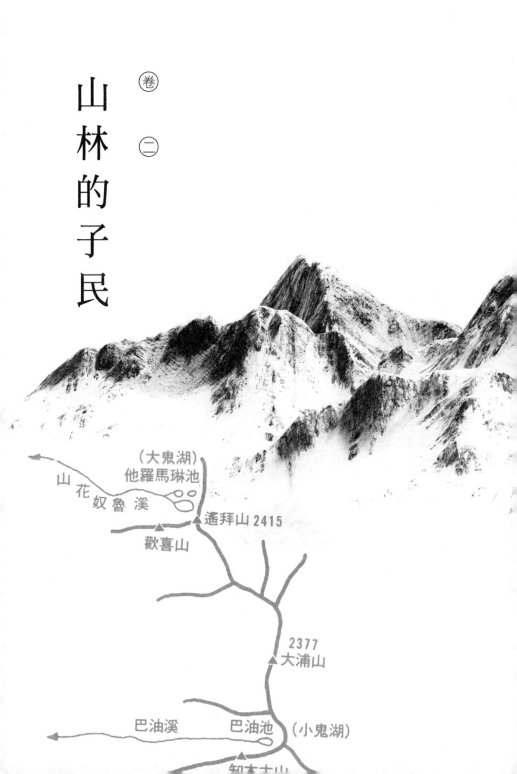

山林的子民

〔卷〕〔二〕

（大鬼湖）
他羅馬琳池
山花奴魯溪
遙拜山 2415
▲
歡喜山

2377
▲大浦山

巴油溪　　巴油池　　（小鬼湖）
▲智太大山

斯卡羅遺事

清同治十三年（西元一八七四年），日本首度對台灣出重兵，強占南台灣達七個月之久，這是台灣史上相當重要的牡丹社事件。這一場引起國際爭議、清廷束手的戰役，最後由一個年僅二十一歲的豬朥束社青年調停，這個人就是後來威震「瑯嶠十八番社」的大人物潘文杰。

我在研究清代古道與平埔族原住民的過程中，於文獻中初度與他邂逅，隨著研究的進展，發現越來越多潘文杰的身影，終於忍不住的要一探究竟。

從屏東縣恆春城的東門起程，一路風塵僕僕地沿著清康熙年代以來貫通台東的道路，來到牡丹鄉境內的旭海。五月溫暖的海風隨著陣陣的潮音，從牡丹灣長驅直

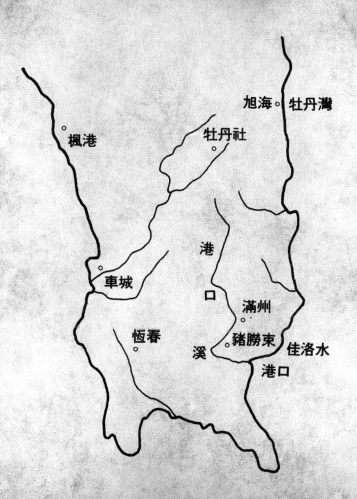

旭海。牡丹灣

楓港。

牡丹社。

車城。

港口溪

滿州

豬朥束。 佳洛水

恆春。 港口

入，吹得人眼皮沉重欲睡。

在村人的指引下，我訪問到潘文杰的孫媳婦姚龍妹女士，已經是九十歲的老婆婆，身體還很硬朗。她一眼就看出這一個不速之客有點急躁，但誠意十足，慈祥的臉龐露出笑容，親切地談起「台灣尾」舊事，也特別慨允我觀看她夫家祖父所遺留的寶物。

走訪昔時十八番社首領的家族

現在展現在我眼前的，是明治二十九年（一八九六年）八月一日，恆春撫墾署長相良長綱所給的諭告書，以毛筆在白布上書寫的中、日文，記述著日政府據台第二年，對勢力者潘文杰，就開墾土地及製造樟腦事務的指示；征台軍司令西鄉從道中將所贈的一對禮刀，刀柄上各有鷹抓蛇及魚、貝、蝦等的精美浮雕；四枚日本勳章；日皇御賜的飲酒漆器；以及潘文杰父子的畫像各一。這是姚龍妹女士至今仍留存的見證物。

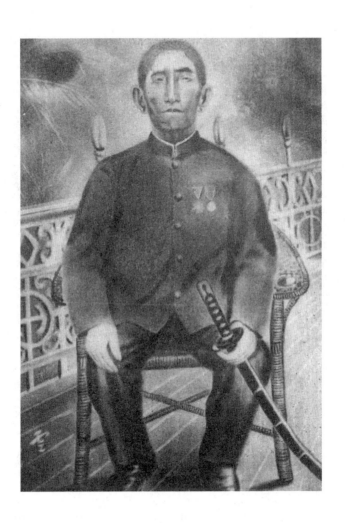

初見潘文杰的肖像，令我暗地裡吃驚：這個叱吒一時的人物，竟是這樣瘦小？除了上身顯得較碩大外，他頭小腿短，手握武士刀端坐椅上，然而有一種憂鬱但剛毅懾人的神情，令人印象深刻。

我一面審視這直系家屬所保管的文物，一面向老婆婆提及當年潘文杰在重大的涉外事件中，費盡心血調停後所獲的「外交禮物」，應該不只這些。譬如明治七年（一八七四年）十一月二十日，也就是日本的征台軍自台灣退兵的二週前，軍司令西鄉中將交給潘文杰轉告所謂已歸附蕃社的曉諭書、洋槍、西洋劍、紅地氈等；台灣總督乃木希典中將當年題字贈送的村田式步槍；潘文杰因為安撫各社，並斡旋設立「恆春國語傳習所」，使族人接受日式教育有功，而於明治三十年（一八九七年）領受的「勳六等瑞寶章」；以及他的長子潘阿別，因參加大正六年「南蕃討伐」有功而獲贈的「勳八等瑞寶章」等，都沒有看到。經我一問，老婆婆搖頭慨嘆說：

「槍和西洋劍是光復後被政府沒收的，現在已不知下落了。上回有一群自稱研究瑯嶠歷史的學者來過，他們離開後我收拾東西時，才發現部分的寶物已經不見

恆春撫墾署長給大頭目潘文杰的諭告書。

了。我想人概是我轉身去泡茶招待客人，趁我沒有注意時拿走的。以後我可不會隨便拿出來給陌生人看的。」

對於遺失古物的難堪處境，我由衷地表示同情與關切，因此改變了話題。身世顯赫的大頭目潘文杰，原來居住於滿州鄉境內的里德村，舊名豬勝束社，但是長子潘阿別與家人卻離開本家，越過中央山脈尾端的分水嶺，在牡丹鄉境內的旭海村，舊名牡丹灣定居下來。當年的牡丹灣一帶仍是大頭目的勢力範圍內，但舉家遷到離開恆春縣城這麼遠的後山東海岸地方，究竟是什麼原因？

姚龍妹女士說當年她公公潘阿別來牡

丹灣建立二十戶小部落，附近大樹林裡住有「生蕃」，經常出草殺過路的人。阿別當時是恆春撫墾署的巡查補，也是瑯嶠十八番社的頭人，平時與生蕃相好，而且經常送豚、酒給生蕃，確立了墾殖成功的基礎。實際上，阿別正是以頭人身分，應恆春撫墾署裡日警上司的要求，率眾到牡丹灣拓墾的。那麼老婆婆又是如何嫁到這裡的？問到這裡，她意氣洋洋地笑出聲來：

「我娘家是住八磘灣港仔的客家人。六十八年前，我嫁過來時，才二十二歲，是坐紅轎子過門的哦！進入大廳時才初次和丈夫潘阿吉見面。從港仔沿著海墘仔路到夫家的牡丹灣，轎夫在海濱砂石路上跟跟蹌蹌地跳石前進，紅轎子隨著上下跳動、左右搖晃，我雙手緊抓著轎欄，害怕極了。」

老婆婆似乎不勝懷念出嫁時的場面，一面說著，一面用手搗和檳榔灰。身邊一個小小的檳榔盤，盛著一些荖葉和菁仔，用細竹編製的圓盤發出暗褐色的亮光，似乎已伴隨了她大半輩子了。

提起潘文杰的身世，確實有點離奇。他生於咸豐四年（一八五四年），父親是屏東縣車城鄉統埔村一個林姓漢人，母親是滿州鄉豬勝束社大頭目的妹妹。出生後

不久，就被大頭目的弟弟卓杞篤（Toketok）收養，名叫Jagarushi Guri Bunkiet。同治十三年，Bunkiet就憑著大膽與機敏，協同養父調停了牡丹社事件，同時繼承了大頭目的地位。光緒元年（一八七五年）清廷築造恆春縣城時，他因為協助築城工事有功，而被賜姓「潘」，漢名「文杰」。在光緒十六、十七兩年，清廷剿討恆春東北的牡丹、高士佛、加芝來等社，潘文杰看到雙方死傷慘重，便說服了各社頭目與清廷訂立和約，因此被清廷授與「五品」的官位。

潘文杰的養父卓杞篤，並不是恆春的純排灣族。他的祖先原是從台東平原南方的知本溪遷移過來的。大約二百多年前，聚居於知本社的卑南族，先有一氏族分出，沿東南海岸南下到牡丹、滿州、恆春一帶落腳。大部分的族人與當地的排灣族通婚，除了保留卑南族固有的祭祀與親屬繼承的習俗外，一般的生活習慣受到排灣族的影響很大。在遷徙地居住一段長時間後排灣化，而單獨形成一個族群，叫做斯卡羅族。

這卑南族南遷後，在太麻里溪以南的海岸與排灣族通婚而形成的，叫做東海岸群；在牡丹鄉境內形成的，叫做巴利澤利澤敖群（Parijarijao），在牡丹社事件中

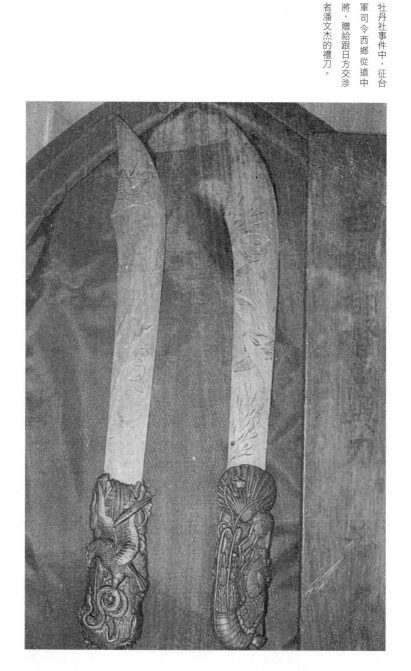

與日軍激戰的高士佛社、牡丹社，都屬於這一族群。在恆春、滿州一帶，則建立了龍鑾社、貓仔社、射麻里社，以及豬勝束社，叫做斯卡羅卡洛群（Suqaroqaro），前兩社在恆春縣城外，後兩社則在恆春以東的滿州鄉境內。這三大族群構成斯卡羅族，而以斯卡羅卡洛群的四社勢力最大，其中，豬勝束社的頭目在四社中占首位，叫做大股頭，其他各社頭目，依序叫做二股頭、三股頭、四股頭。

大股頭潘文杰與英國探險家前往卑南平原的旅行

多年後，留居台東平原的卑南族，在卑南王率領下聲勢大盛，原先同樣居住台東平原的阿美族受到壓制，過著奴化生活，為了逃避迫害，他們自台東沿東南海岸，移民到滿州、恆春一帶，向早期移民的斯卡羅族借地寄居，並繳納貢租。直到日人據台後，部分的阿美族才又循當初的移民路線，遷回台東原居地。

另外，平埔族的一支叫做西拉雅族的馬卡道支族，因為在西部平原受漢族的侵墾壓迫，從屏東縣萬丹方面趕著成千的牛群，往恆春移居，被稱為瑯嶠平埔番。但

是，不幸在恆春遭到洪水侵襲，田地家屋全部流失，倖存者只好成群地沿著斯卡羅勢力範圍內的卑南道，北遷台東、富里一帶。每一族的移民潮雖然有先後之別，本質上幾乎都是被迫流亡的，可說是泣血傷心之旅。

既然斯卡羅族分布在東南海岸，以及中央山脈尾稜以西到恆春，而且這一族的權力中心一直落在豬勝束社大股頭身上，就這樣，潘文杰除了直接統轄斯卡羅族的大社豬勝束，另外對排灣族龜仔角、加芝來等七社、阿美族港口社，以及漢族的蚊蟀、車城、四重溪等九社，擁有土地的領主權而權傾一時，已超出清代所謂瑯嶠十八番社的範疇。

大股頭潘文杰的孫媳婦所提到的，從八磘灣港仔到牡丹灣的海堘仔路，不過是貫通恆春與台東的「瑯嶠、卑南道」之一小段。自從斯卡羅族、阿美族、平埔族、客籍漢族先後沿這條自然形成的古道路線移民以後，強大的斯卡羅族仍控制沿線的部落，來往於途的客旅，都在牡丹灣歇腳，並尋求潘氏家族的保護。

潘文杰在世時，曾經陪伴監督鵝鑾鼻燈塔的英國籍技師George Taylor遊歷卑南的事蹟，足以印證他權勢與人望的崇高。清光緒十三年（一八八七年）五月，泰勒

技師成功地說服了潘文杰協助卑南之行，因為只有大股頭潘文杰親自出馬，才能保證卑南道上行旅的安全。

那次的武裝隊伍中，除了斯卡羅族外，還有阿美族青年、客家人共二十二名，其中部分成員是因為不敢自行旅行而插隊的。隊伍所經之處，都受到各族的熱烈招待，包括八磘灣港仔的客家人、高士佛社的斯卡羅族、牡丹灣營盤地的清兵、巴塱衛溪口的客家人、大竹篙營盤地的清兵、虷仔崙社的斯卡羅族頭目、太麻里社的斯卡羅族頭目、知本溪知本社的卑南族頭目，以及台東平原卑南社、呂家望社的卑南族，沿途也遇見很多平埔族、阿美族混居。潘文杰的家族與卑南、阿美兩族也有姻親關係，他又通曉各地的土語，而且斯卡羅族的大股頭身分，足夠他懾服各社。

斯卡羅族勢力範圍內的瑯嶠、卑南道，不只是原住民民族的交流通道而已。在清代治權開始延伸到後山的時期，受到牡丹社事件的刺激，而奔走於後山防務的文官武將，都經此古道：出恆春縣城東門後，沿山徑經由射麻里（永靖）、豬勝束（里德）、蟳古公（Takokong，今長樂），越過分水嶺下至九棚、八磘灣港仔，再循海岸線北上，經牡丹灣、阿郎壹溪（安朔溪）、巴塱衛溪（大武溪），最後抵達

卑南（台東），共二〇五華里（一一八公里）。清光緒二十年《台東州采訪冊》所稱的「由恆春北達卑南之舊道」，指的是這條移民與軍事目的的步道。例如光緒三年四月，統領後山兵力的提督吳光亮，曾經率領大軍走此古道；同年五月，又有船政大臣督辦台灣海防的吳贊誠，也為了查勘後山防務而通過。吳贊誠的〈查勘台灣後山情形並籌應辦事宜摺〉述及：

「查自恆春縣城東北行，過射麻里、萬里德、八磘、阿眉等社，僅越小嶺三重；中間溪澗迴環，路旁皆水田，民蕃雜居耕作。出八磘灣，北至知本社百四十餘里中，皆一線海灘，環繞山腳，怒濤衝擊，亂石成堆。……臣此行正當盛暑，行則烈日當空，沙熱如火，宿則茅茨容膝，下溼上蒸，自覺受瘴甚重。回至恆春，隨從員弁、勇丁皆病不能起。」

原有的貴族地主兼大頭目的威權、繁華，瞬間已成過去

當年採此古道進入後山的過客，坐轎子的有台東知州胡鐵花、船政大臣吳贊

誠；騎馬的有後山統領吳光亮、提督鄒復勝，以及追討朱一貴之亂及林爽文之亂餘黨到卑南的清兵；而以平民身分武裝結伴步行的，有英籍的燈塔技師，以及原住民移民、隊商。基督長老教會的英國牧師則乘帆船迴繞鵝鑾鼻到卑南。

從恆春縣城的東門出發，一路翻山涉水，然後沿海埔仔路跳石而行，徒步四天才能到達後山的台東，全程都要經過潘文杰一族的勢力範圍，所以當時無論漢族或平埔族，對潘文杰都要禮讓三分。

由於牡丹社事件中，潘文杰曾經折衝於原住民頭目、日軍、清吏之間，展現了柔軟的涉外手腕，獲得三方面的信賴。台灣併入日本版圖後，潘文杰與日人的淵源不但未中斷，反而加深。每次日人的理蕃當局掃蕩「蕃社」時，潘文杰都挺身而出以和平手段解決彼此間的衝突，也經常仲裁各部落間的紛爭。從台灣總督以下各部門的要員所贈送的那些禮物可知，他是個和平主義者，也是最合作的原住民領袖。

如果他是一國的政治家，應該可以施展他的遠見抱負，可惜他只是一個稱霸台灣尾原住民領袖而已。

他年近五十時，雙目失明。去世的前一年，亦即明治三十七年（一九〇四年）

五月起，日人把斯卡羅族的豬勝束社、阿美族的蚊蟀山頂社，以及排灣族的龜仔角社，同時編入「普通行政區域」內管轄。收列為平地編制後，適用平地的法律約束與納稅義務，與漢人一般看待。由於正式脫離「蕃人特別行政區」，除了平日使用的排灣語、阿美語外，一切傳統習俗，再也不能受保障了。

隨著這道行政命令而來的，是日人對已開化部族原始土地所有權的調查，斯卡羅族各頭目過去在山地，向轄下的排灣族每隔五年收取貢租，向平地的阿美族、平埔族、漢族徵收番租的土地領主權，以及課外族以勞役的權利等，都遭受停止處分，日政府實質上貫徹了境內各民族享有「同等的土地業主權」。從此以後，雖然大股頭潘文杰有功於日政府，也被剝奪了大股頭的地位，原有的貴族地主兼大頭目的威權、繁華，瞬間已成過去。他於明治三十八年（一九○五年）十二月，以五十二歲壯年抑鬱病逝。

在潘文杰去世以後的年代，通過斯卡羅族地盤的瑯𥐵、卑南道，逐漸被冷落，只有沿線的居民繼續使用。因為斯卡羅族豬勝束社統轄各地部落的威權墜地，沿途土著對行旅馘首掠奪的陋習又死灰復燃。根據潘文杰的孫媳婦姚龍妹口述，甚至大

股頭的長孫潘阿吉自牡丹灣向恆春或大武出入買賣時，都要攜帶火繩槍與番刀，結隊而行。日治時期後期完成了現在的南迴公路，改從楓港向後山出入以後，原來以恆春為起點的交通要道，遂被公路所取代，而成為廢道。

去晚了一步，遺址什麼也沒留下

民國六十七年八月，我與徐如林曾經冒著熱暑，背起大背包、睡袋與糧食，從牡丹灣沿東南珊瑚礁海岸，一路跳石南行，路跡斷斷續續。沿途極為荒涼，只有巨大黑色珊瑚礁間，密生著高大的林投樹，高掛的金黃色果實與成串的月桃花互相輝映，沙地裡則鋪展著馬鞍藤，間或長著成簇的文珠蘭。我們走了五天才繞到鵝鑾鼻燈塔下，一路上除了幾處的海防駐守人員外，只有三兩間荒棄的古厝。現在古道所經的牡丹灣、八礁灣路段，全被畫為特別軍事管制區，想徒步走通先民的史蹟道路，非易事。

民國八十年五月，我再次冒著炎熱的天氣，前往南台灣的豬勝束社遺址，探訪

大股頭潘文杰的故居。很幸運地遇到七十五歲的潘新福先生。潘老先生是潘文杰本

家分出的後裔，住在滿州鄉里德村。在他夫婦殷勤指引下，我從他們屋後沿著產業

道路上坡，到達一個海拔約二百公尺的平台。這個平台背倚山猴仔面山，又名豬勝

束山的橫嶺，山上可以俯瞰佳洛水與太平洋海域，前臨蜿蜒的港口溪，與分散在阡

陌間的滿州村落。瑯嶠、卑南古道經此平台，與南下港口社、西南往龜仔角社（社

頂）的社路交叉，形勢險要。

我們走入一片茂密的灌木叢中，潘老先生突然指著一塊林中草地說：「大股頭

的古厝就在這裡！」我小心地走過去尋找屋跡，但一無所獲。荒林中只見到一座新

造的大墓，墓碑上寫「潘阿祿之墓」。潘老先生看到我一臉狐疑，連忙解釋…

「一兩年前，大股頭潘文杰的古厝遺址上，還有半倒的厝壁，因為子孫已經遷

到旭海，很久沒有人來清理故地。大股頭的地位雖然顯赫，畢竟是你們平地人所稱

呼的生蕃。依照我們的習俗，埋葬之地不立墓碑，所以到現在我們這些後裔不清楚

他埋葬在哪裡？說不定依照排灣的早期屋內葬風俗，他老人家埋在古厝床下。……

潘阿祿是潘文杰的幼孫，我也不知道為什麼最近改葬在他祖父的古厝上。從恆春過

來的瑯嶠古道，有兩公尺寬，直通豬勝束大股頭家的前院，而我們現在居住的里德村，原來是部落下方的耕地。啊，你來晚了一步，你看，現在什麼也沒有留下！」

我徘徊於遺址上，但見熱帶特有的矮灌木林恣意地盤踞了整個舊部落。在熾熱的陽光下，彷彿可見大股頭潘文杰身披白色貝珠禮服，胸前佩帶著瑞寶勳章，與長年伴隨著他的檳榔盒、彎刀一起，長眠於叢林茅草下，昔日的榮耀與威勢已沉埋於土。而當年豬勝束社二百「蕃戶」的社眾業已離散四方，完全沒入南台灣民族的大熔爐裡；當年的赫赫事蹟，如今只能在後裔或村人的口中，尋回點滴的記憶！

潘新福先生的屋前，有一座日人建立的「恆春高砂族教育發祥紀念碑」，背面刻著「高砂族教育發祥之地」，說明明治二十九年九月十日（一八九六年）首度開辦。據潘先生的回憶，日本據台的第二年，最先於恆春豬勝束社設立台灣第一個國語傳習所，也就是現在的滿州國小的前身。當時潘文杰出力最大，他召集了斯卡羅族子弟三十餘名就讀，因此潘文杰的部落最早接受日式教育。教育是統治者施行撫育同化的最佳手段，從另一角度來看，也是禍患的開端。

滿清與日本兩國統治者，在統治權交替的前後，對台灣採行懷柔撫育的階段性

政策，當時號令恆春半島各部落的大股頭潘文杰，剛好是最能合作的地方領袖，對於政令的配合，不遺餘力。但是，他的下場如何呢？他所付出的血汗功勞，究竟產生了何種結局？就大股頭個人的結局來講，這位真誠與統治者合作的人，可不是被出賣了？生前他個人的大股頭地位與土地領主權，完全在一紙命令下被剝奪外，他所帶領的全部斯卡羅族，在語言、人口、文化，以及族群的認同各層次上，可說是全面潰決了！

由於斯卡羅族在清代「漢化」最早，台灣改隸後受日本「撫育」也最早，光復後又在不當的山地政策下，直接造成部落文化的喪失，也就是世世代代的文化傳承遽然中斷，甚至族群的歷史，也茫然無知。從生產的型態來講，漢族的優勢同化作用，也迫使原來的獵耕並重、自給自足的經濟體系，全盤瓦解。漢式及日式的教育功能，直接造成固有的語言、文化、習俗喪失，但是喪失的原因，也可以在族群聚居的地理環境找出線索。

斯卡羅族定居的地方，在海拔三百公尺以下，非常接近海岸地帶與漢人區域，部分與漢人混居，自然被漢族融合同化的程度更深；不像其他高山原住民那樣，高

海拔的住處與高山溪谷的天然屏障，能夠拒退平地文化的侵越，勉強保留自己的母語、習俗，以及固有的信仰。

一般而言，尚未開化的山地民族，一旦接觸到外來文明，馬上導致人口減少，這是世界性的共同現象，在歷史上確有很多例證。以潘文杰為首的斯卡羅族，在清代開始平地化。開化的腳步越早，同化的程度越深；族群的離散越快，認同與尋根的機會也越渺茫！

大正六年（一九一七年）日人調查豬朥束社人口時，只剩八十九戶，連同射麻里社十九戶、龍鑾社二十一戶、貓仔社十多戶，即使加上已經移住他鄉的族人，也不過二一○戶，約一千人。後來在昭和五年至七年（一九三○～一九三二年），台北帝國大學土俗人種學研究室調查時，估計在恆春、滿州一帶的斯卡羅族，只剩五百人左右。那麼，六十年後的今天能有多少人口？

原本聲勢浩大的斯卡羅族，與台灣的平埔十族一樣，經過長時間的通婚，平地化的結果，族群已面臨名實兩亡的境況了。

以七十五歲的潘新福老先生來說，在光復前後擔任滿州國小老師到退休，所教

過的學生包括阿美族、排灣族、平埔族、漢族，以及本身的豬勝束後代子弟，卻強調自己是排灣族。他搖頭說從來沒有聽過「斯卡羅」這個族名，也不知道他的祖先來自台東知本溪一帶。潘新福老先生尚且如此，更不用提其他人了。

至於潘文杰的孫媳婦姚龍妹女士，被問起夫家的真實身世，也只能脫口而出：「他是瑯嶠十八番社的頭人」。大股頭潘文杰的子孫在旭海已傳到第五代，時至今日他們雖有斯卡羅貴族血統，但生活語言一如漢人，對本來的斯卡羅族名，懵然不知。既然生活習俗與語言已徹底漢化了，怎麼會有向式微的族群認同的意願呢？

從恆春到台東這一塊狹長的海岸地帶，自古迄今是一個民族的大熔爐，各民族雜居在一起，誰都沒有機會去思考自己的部落文化，去尋找族群的根。尋根的結果有什麼好處呢？會不會對現實生活造成困擾？我一大早離開山丘上的豬勝束社，沿著瑯嶠、卑南道方向，踏著大股頭潘文杰當年武裝巡行的足跡，經由牡丹灣北上大武時，這些問題一直在我腦海中迴旋著。

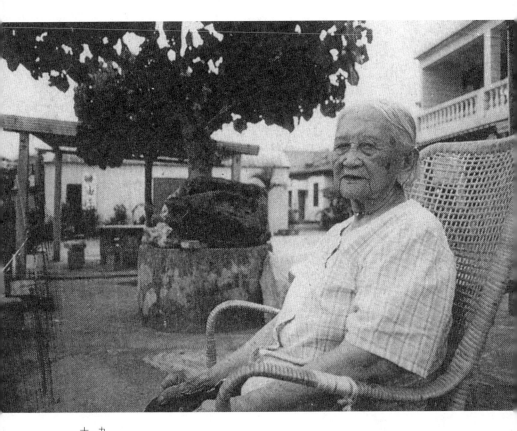

九十歲的姚龍妹女士，慨然回首往事。

雲豹民族的聖地

每一次上山看到黝黑結實的魯凱族朋友，
總是讓我想起一個古老的故事……

遠古時代，有一群來自南太平洋島嶼的民族，駕獨木舟隨著黑潮洋流，航向太平洋西岸的花綵列島。這些身材短小精悍，同時富有進取心的南島語系民族，不知已經閱歷了多少年代，也不知把船停靠在多少的小島海岸，幾十世紀以來一直鼓動著無比的勇氣與理想，逐島飄移。

他們最後不期然地發現了南中國海上的一個大島蹤影，駛近時猛然見到島上青

翠的山峰壁立，陡急的清溪飛竄入海，而溫和的洋流輕拍著海岸，這裡便是美麗之島——台灣。

因為黑潮主流直接衝向台灣東南海岸，這些健壯的南島族人，很熟練地把輕舟直接駛進知本溪的出海口，從三角洲的沙地登陸了。

過去幾千年來，海洋民族一波一波渡海到台灣來，而像這一支向知本溪口登岸的民族，叫什麼名字，或有什麼樣的習性，雖然定居東台已歷千百年，但一直不為外人所知。

我們最早了解到這一支民族的來歷，還是得力於十七世紀荷蘭領台時代的文獻。西元一六五○年五月出版的一本古文書指出：這一支南島民族叫 Rukai（魯凱族），他們到達台灣後，在現今東部大南溪中游及西部隘寮溪，建立了八個部落。

今日的東魯凱族群（以大南社 Taromak 為代表）與西魯凱族群（以好茶社 Kochapogan 為代表），將祖先的神祕登陸地點，分別稱為 Anaanaya（卑南族稱為 Panapanayan）及 Shiki-parichi，意思是「禁忌之地」，也是魯凱族與卑南族共有的民族發祥之地。這裡雖然離海岸不遠，但是巨木成林，厚重的疊石與一股清流圍護

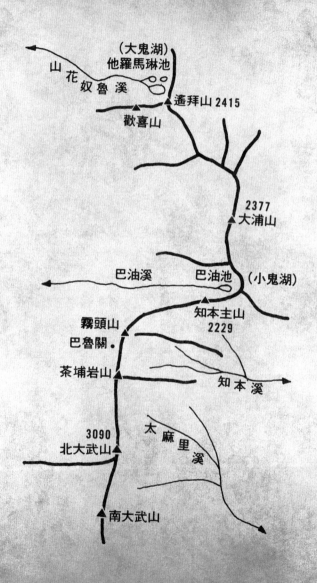

著族人所敬畏的聖地，世世代代都不敢觸碰，更不敢砍取其地的一草一木。在最初的年代，每年都在聖地舉辦神祕的祭典，以示不忘祖先渡台的艱辛。

我的魯凱朋友啊，你的血液裡，還有遠涉重洋的脈動嗎？你是第幾個世代的子孫？

魯凱族和其他台灣的「高山族」一樣，登陸台灣後立即跋涉入山。因為靠近海岸的平地高溫潮溼、蚊蟲多，且致命的瘧疾橫行，不適宜人居住。從魯凱族神話故事的解讀分析，我們可以確定魯凱族最初卜居的地方，位於中央山脈南段的主脊上，地名叫Kaliala（卡利阿拉），也就是魯凱族的祖靈日夜遊走的神祕幽境，以及其東南側的Kindor.or（肯杜爾山）的山坡。

這裡地勢高兀，平均的高度在海拔二千公尺，是台灣高山老年期地形的熱帶雨林帶區，樹冠鬱閉，林下白晝仍陰暗，樹枝上都懸掛著尺長的松蘿，游絲一般隨風飄盪。熱帶雨林區被眾多的大南溪支流迴繞著，溪源由於河崖崩落，流路被阻斷而

形成湖沼群，這就是一般登山者所稱的大鬼湖、小鬼湖區域。在湖沼群與雨林的呵護下，生物相極為繁複，足夠維持族人的原始獵耕生活。

我第一次探訪魯凱族祖先之地Kaliala，以及環繞於周圍的Daloparin（大鬼湖）、Varokovok（紅湖）、Tiadigul（小鬼湖，又名Bayu池），已是很多年以前的舊事了。

我的魯凱朋友，祖先的故地怎麼叫做大鬼湖？
湖畔的祭禮與夜獵，究竟是怎麼一回事？

直到今天，我還不能忘懷的是第一次的「鬼湖探險」。那時候台灣的登山運動還在萌芽期間，對我們初出茅蘆的人來講，計畫到鬼湖的山區是那麼神祕，那麼啟人狂思，探險行動在極度興奮中進行，每一個細節都令人如醉如癡！

民國五十八年二月，探險隊踏出了征程，隊中包括屏東縣德文社（Tokubul）的八名壯士，他們個個都是鬼湖獵區的好手，每人身上配備著一把番刀與一枝槍，

終年雲霧裊繞的他羅馬琳，擁有最淒美的傳說，一般人都稱為大鬼湖。

除了大布袋般的行囊外，每人還背著一個獵人網袋，裡面裝滿了檳榔、菸草與烈酒，雖然是一週的行程，但從外表與行徑看來，是一支十足的武裝探險隊。

大鬼湖與其他湖沼群是魯凱族遠祖的故地，嚮導的魯凱族獵人都攜帶狩獵的利器，也帶去了供祭的平地東西，這是很令人困惑費解的事。

我們沿著大母母山與林柏拉柏拉山的山腰獵徑，穿行於密林裡，接近山花奴魯溪時雜木林低矮，而且都覆蓋著二吋厚的苔蘚與松蘿游絲，翳蔽天日。而每遇到崖壁阻路時，總會看到獵人所築的簡陋木梯，斜撐於岩壁上。沿途隨處可見澤蘭、細辛、骨碎補、金線蓮等藥用植物。長年累積於獵徑上的枯葉，踏上時沉甸甸的，發出薰鼻的腐敗氣味，使周遭的氣氛顯得十分詭譎。

晚飯還在鍋中咕嘟作響，我們的魯凱嚮導就已開懷暢飲並高歌。半夜裡當探險隊員熟睡以後，這些血管裡流著古老獵人血液的魯凱人，便悄悄地帶著手電筒、網袋與獵槍出去夜獵，直到凌晨才回來，將一袋一袋的山羌與飛鼠丟進獵寮裡。他們是如此矯健神勇──白天將番刀跨在腰上，又將槍支橫插於大布袋上，赤著腳起大布袋登峭壁、越斷崖、走險徑；夜裡則不眠不休，以飲酒、高歌、夜獵為樂，真

令我們懷疑他們的體力從何而來。

接近鬼湖之前，探險隊不只一次被制止高談嬉笑，以免觸怒湖神，而招來雨霧。大家受到他們虔敬態度的感染，都能約束自己，默默前進，但不知是否季節的關係，每天都是白霧蔽天，夜晚則山風狂吹、滿山的林木搖撼不止。

我們將遠路帶來的一瓶高粱酒、一盤檳榔與一盤豚肉置於湖畔，在魯凱族嚮導的喃喃誦詞中完成了祭拜。正要拍照時，天氣驟然轉變，一片濃霧低垂湖面，整個湖水邊然消失於林間。

讓我為你們細細道來……

我的魯凱朋友，你們祖靈的神蹟故事還流傳在部落間嗎？

傳說中的 Aididinga（愛迪丁戛）是魯凱族的祖靈，但是關聯到鬼湖故事的 Aididinga，卻是百步蛇的化身，長年棲息於大鬼湖 Daloparin。

話說湖神 Aididinga 愛戀著魯凱族阿禮社（Adel）頭目的愛女，名叫 Varung，為

了保護這個美麗的少女，湖神派遣了一隻蜂與一隻百步蛇，分別看守在頭目大石板屋的門口左右，將少女的求婚者一一刺死。

湖神前來阿禮社求婚的那一天，美麗的少女告誡父母與家人說：「湖神今夜在我們家住宿，請大家不要太早起床。」她的父母覺得這句話很有蹊蹺，天未亮就點燃柴火，以便察看動靜，卻驚駭地發現少女身上纏繞著一條巨大的百步蛇，而屋內地面到處都是大大小小的百步蛇，少女卻滿面含笑。當少女看到父母的臉色蒼白時，立即請求湖神暫時隱去百步蛇身。

百步蛇神回大鬼湖以後，過了一段時間再度去頭目家，那天牠隱身於迎親隊間，帶去的結婚禮物包括奇怪的古壺、合金的鍋子、琉璃串珠等，湖神始終都沒有現出百步蛇的原形。

盛妝的少女踏出家門時，請求父母與其他家人隨伴迎親隊，護送她到Daloparin湖邊，一路上少女一直仰臥於空中，好像睡在床上一般，原來隱身的百步蛇郎君，一直暗地裡托扶著他所愛的新娘。

到了Daloparin湖畔，新娘突然吩咐娘家的人說：「為了表示虔敬，以後我們的

族人從神湖經過時，請著白色衣裳，但不要佩帶彩色琉璃珠，也不要綁紅色的纏頭飾或穿黑色的衣服……」，言畢，自沉於湖水裡。這時含淚默送的雙親與親人，依稀看到澄清的湖水突然映出美麗的蛇紋，交擁著少女的倩影。

部落的人，以後再也沒有看到這個美麗的魯凱少女了。

我的魯凱朋友，為了尋找Kaliaia聖地，
我們在雨林裡徘徊終日，心急如焚，狼狽如獸！

民國七十四年夏日，我們八人探險隊從高雄縣六龜出發，沿著雲山林道來到出雲山南側，登上了中央山脈主稜後，一路勇猛地踏越內本鹿山，斜降萬斗籠神池，直登前人未踏的石穗頭山，繞過神祕的藍湖，於第五天直降Daloparin湖。

我們此行的目的，不只是這一段中央山脈主稜的勘察與處女峰的首登，而更重要的是要深入探訪密林裡的東魯凱族群聖地，Kaliala。

據神話傳說，Kaliala隱藏在Daloparin湖南的密林裡。中央山脈主稜婉蜒到這

裡，其勢已成強弩之末，突然轉折以弧形繞過Daloparin的三個湖群東側至遙拜山，再以直線南伸拜燦山。

Daloparin大鬼湖一帶，由於經年籠罩著雨霧，形成南台灣有名的熱帶雨林帶，向南延伸到小鬼湖的水平距離二十公里，有不少河跡湖點綴於高山平夷面，因此即使航照圖或陸測的新舊地形圖，都無法精確地描繪出真正的地形。這一帶的正稜更加複雜難辨，部分分成雙曲稜線，地貌呈現皺紋狀的微小起伏。

由於高溫多溼，山頭上強烈的風化侵蝕作用，造成許多窪溝，縱橫交錯，到處是腐爛傾倒的林木，倒木枕藉於地上，有如陷阱。探險隊員懷著志忑不安的心情，闖入這一帶處女稜，在濛濛雨霧中沿著若隱若現的獵徑前進，時而失去獵徑的去向，甚至迷失方位。我想Kaliala聖地應該在遙拜山至南遙拜山一帶，至少不會超過拜燦山以南。傳說中的聖地既然在大鬼湖之南，而「遙拜」、「拜燦」兩座山名，在在暗示了聖地的約略方位，但在廣大的密林中搜索，確實有很大的困難。

因此，隊員在鬼氣陰森的氣氛中，以散兵隊形迂迴或直接踏越無數的山溝，跌跌撞撞地登上遙拜山上的五個小峰頭，再直趨南遙拜山，四處尋覓許久，終於在遙

拜山的西南角發現了一座怪異的疊岩，孤立於密林裡，高約四公尺，有一個簡陋的木梯斜靠在岩壁上，似乎是大南社的獵人所架設的。疊岩滿布苔蘚，又像是天然的造型，上有小樹，而後來在日治時期埋設的三角點基石也在那頂端。

過去的調查經驗告訴我：南部的排灣族與魯凱族的靈地（或稱為聖地），都有白榕靈樹，周圍都以半身高的人工疊石圍護著。而我們徘徊了一大半天才遇到的，不正是聖地Kaliala的遺址嗎？魯凱族以往帶領大小鬼湖的縱走隊，都寧願從大鬼湖東下Malalasu（瑪拉拉蘇）溪谷，沿著溪谷的古老獵徑，迂迴山麓至小鬼湖。這一條溪谷獵徑，登山界稱為「柯氏祕徑」，而不走正稜的理由是什麼？我想位於遙拜山稜上的Kaliala是禁忌之地，難怪當嚮導的魯凱族，極力迴避祖先的幽冥靈地，不願把外人帶進來，以避免冒犯禁忌。

相傳東部大南社的每一代族長，都曾經依照祖先的垂示，告誡族人：路過Kaliala聖地時，都要著白衣，以免觸怒祖靈，他們所佩帶的胸飾與首飾，也要用白布包起來。魯凱族的祖靈崇尚古風，而白色代表純淨無染，正是古風的表徵。祖靈也嫌棄外來的風尚，所以白米與菸草是不准帶進聖地的。

祖靈Aididinga常住之地，要求魯凱族人遵守種種的Parisi（禁忌），最重要的是禁殺鷹與雲豹，因為鷹與雲豹在魯凱族人的心目中，是靈異的動物，與遠祖的出身有直接關係。

既然祖靈日夜遊走於大、小鬼湖一帶的密林裡，也定期集會於Tsakov一地。據父老口傳，Tsakov位於大南溪的源頭，Saranarana的上方，距離小鬼湖東方約四公里之地，那裡有一座巨大的石柱，頂端分叉成雙柱。很遺憾地，溯行大南溪的上游相當困難，而且知本林道曾經斜穿其地，其後不久又荒廢，可能已破壞了聖蹟。

大南社的魯凱朋友，你們的聖地Kaliala距離部落不遠，聖地的傳說是否已被遺忘？

中央山脈的南段主稜，自拜燦山南伸，稜背低迴不明，但是從霧頭山起就猛升高度，經由茶埔岩山至北大武山，構成明顯的東西部分水嶺，很自然地把魯凱族分割為兩個族群：東部的魯凱族群聚居於大南溪與太麻里溪流域，而西部族群則分布

於隘寮北溪的南岸及隘寮南溪的北岸，當然還包括濁口溪的下三社。

因此，霧頭山（西魯凱族群稱為Parasedan）可說是一座界標，西邊的好茶、阿禮等社的族人，一直在她的呵護下倚山聚居。每當我立足於舊好茶社時，我總是情不自禁地凝視自霧頭山綿延至北大武山的山稜，畫過天空的一邊，有如一道高牆，而隱藏在山頂一帶的，正是西魯凱族群的信仰之地，也是浪漫的神話國度！

這一族群屬下的好茶、阿禮、去怒、霧台等部落，有共同的信仰，認為祖靈永居聖地位於霧頭山南稜，稱為Balggn（巴魯關）。Balguan與南邊的茶埔岩山之間，有一條魯凱族的古姻親道路，連絡分水嶺兩邊的東西族群，越嶺點稱為Chaligalgal。

魯凱獵人經過聖地時，都能保持虔誠肅穆的態度，去時要「求福」（patoromala），回程再經過時，也要「拜謝祖靈」（toriski），通常以豚皮（kirin）、鐵屑（adom），以及一片以紅黑兩色絲線交織而成的布（kalululu）祭拜。

在聖地Balguan附近露宿時，他們會在夜裡夢見一片燦爛的陽光，有的人更會夢見白衣女神在招手，在世行善的魯凱人，去世後靈魂都前往Balguan，與祖靈在一起。

好茶社的魯凱朋友啊，

往你們聖地的路途為什麼那麼崎嶇難行？

但是一旦到了聖地，一切是那麼美好安詳！

民國七十三年元月與三月，我分別自北大武山與霧頭山起程，進行南北方向的連峰縱走，其過程雖然艱辛，但很愉快地飽覽長稜上的藍天、雲瀑，及墨綠的叢林所構成的一幅天然山水畫，完成活動後分別向西部隘寮南溪及東部太麻里溪下山。

那年三月，從霧頭山南走北大武山時，雖然經過了霧頭山南側的一片覆蓋苔蘚的密林，當時卻沒有注意到那就是魯凱族的聖地。不過，當時登上茶埔岩山（魯凱語Kalalauwan）時，發現一棵大可合抱的白榕古樹，枝幹向四周低斜張開，形狀十分奇特，在周圍的矮叢林中顯得特別惹眼。據好茶社的耆老說，Balguan聖地的古樹群與茶埔岩山頂的孤樹同種，魯凱語叫mau，因為兩處相距不遠，茶埔岩山應包括在聖地的範圍內。

民國七十七年二月的春節假期裡，我與研究南部原住民文化的同好，有了一次難得的聖地之行。離開綿綿細雨的台北，南下屏東時發現天氣是那麼晴朗，像春天一般和煦。

一行十六人從舊好茶（Kochapogan）社出發，沿著霞迭爾山（Adealiii）的山腰東行，過了幾條支流的上端連續翻過霧頭山的西南腰。這一條魯凱族古道已年久失修，領路的好茶社獵人一路揮刀砍行，再越過數段斷崖上險徑後，於第三天才摸索到Balguan。

Balguan聖地的位置相當特殊：其下方受了隘寮南溪的向源侵蝕，而形成斷崖地形，斷崖的邊緣卻有一片乾枯茅草帶，遮住下方的視線。小心踏過白枯的茅草叢後，眼前突然出現一片溼潤的綠色世界，綠得令人屏息。這片平均海拔二、二八○公尺的高原上，林木都歪斜彎曲，緊密地依偎交纏，林下密生羊齒，從沉厚的腐葉底層中探出頭來，無論是枝椏或是林下的岩塊，都覆蓋有二至五吋厚的苔蘚。據說聖地有無數的小水池，但是現在地上只是窪溝縱橫，似乎雨季才有積水。

嚮導的獵人Takanau突然跑到一角，撕開了一支香菸，又弄碎了一些餅乾置於

位於霧頭山南側的魯凱族聖地巴魯關，其地巨木虯曲，苔蘚密覆。

地面，虔誠地用魯凱語祭拜。誦詞如下：「我帶一群朋友前來聖地，請祖先不要驚

訝，如果有錯，仍請祖先原諒。我們只有一片誠心，探訪聖地時無意做出不敬的

事，懇請祖先賜福！」

臨走時，我回頭輕輕地撫摸一棵四人合抱的古榕，然後以懷舊的心情尋回四年

前我行過的稜線小徑，感覺千百年來魯凱族的祖先足跡仍沒有消逝！我的心沉醉於

這罕見的碧綠與異樣的氣氛，好像樹枝上懸掛的苔蘚是綠色的球果，而彎曲交抱的

綠色枝椏是魯凱遠祖的胳臂，全部沐浴於從四面射進來的光芒中。

我的魯凱朋友，民族西遷的徑路是那麼神祕。

鷹在天上，雲豹在地上為你前導，那是何等的壯舉啊！

在魯凱族群中，舊好茶（Kochapogan）社與舊大武（Labuan）社是最古老的部

落，分別位於最深入中央山脈的隘寮南、北溪山坡地。

相傳好茶社的開基祖Puraruyan與其妻Toko，曾經率領一些族人，從東部發

祥地Shiki Parichi出發，一行在一隻靈異的雲豹帶領之下翻越中央山脈，來到一處「白榕樹繁茂之地」，地名叫Karusugan，此時帶路的雲豹就賴著不走，好像在指示這裡是創社的良地。另一則的傳說是開基祖本來是雲豹（魯凱語rikrau），但來到Karusugan時就變為人。因此，本社的族人古來一直把雲豹視為靈異的動物，也相信祖先由雲豹所變。當年翻山越嶺到西部時，天上的一隻靈鷹也一起導引西遷的路徑，因此族人從來不會傷害鷹與雲豹。

創社之地Karusugan，就是現今舊好茶社的範圍內，海拔一〇四〇公尺，位於部落西北側，那裡的石板屋廢墟已被歲月摧殘，與傳說中的魯凱古壺一起，掩埋於一片相思林中。當年創社後有兩個頭目世家，名叫Kazagiran及Roroan，據傳說當時只有五戶二十人。昭和五年（民國十九年）日人做人口調查時，好茶社人丁興旺，戶數增一一九，人口六〇八人，在眾多魯凱族部落中，成為一大社。

排灣族與西魯凱族群聚居於北大武山的北、西麓。這一座南台灣唯一高逾三千

公尺的山，從北邊的部落眺望，山勢與筍尖一般高聳入雲，因此兩族分別稱為

Tagaraus與Cagaraus，意思是「東方日出之處」。其南北向的連峰成橫嶺，所以分

別稱之為Kavoronga與Kavorongan，意思是「屋頂的橫樑」。北大武山不只是因為

觀看的位置不同而變化其山容，自然有不同的稱謂，同時因為有關祖靈常住的神祕

傳說，自從排灣族與魯凱族開山創世以來，一直是民族信仰之山。

下面一則東魯凱族群大南社的傳說，很清楚地說出人死後巡禮的順序與最後

歸宿；族人去世後，靈魂（也稱為aididinga）不會隨意飄盪，但會在冥冥之中依

序先到Daloaringa（大鬼湖，即西部族群所稱Daloparin），然後由北而南巡禮，經

由Varokovok（紅湖），再南下至Taidungul（小鬼湖，即西部族群所稱Tiadigul或

Bayu），然後登上霧頭山，一路南行到大武山主峰拜見祖靈群體後，最後安居於

被魯凱族視為聖山的北大武山，相傳是祖靈的居所。

Kavoronga。古老的傳說並未指出Kavoronga是何處，可能是北大武山或附近的某一個地方。如果是後者，那麼應該是西部族群所稱Balguan一地。

很顯然的，神話與傳說最能反映現世生活與人心。從死者之靈逐地巡禮的路徑看來，最北的大鬼湖一帶可能是魯凱族最初遷居，以耕獵營生的區域，而獵場與居住範圍逐年擴大到南方小鬼湖，然後越過霧頭山到西部與南部，族群的移動最南止於北大武山西麓。人去世以後，靈魂與在世時一樣，都會懷念故居，所以前往靈魂安息之地以前，都會在有意與無意間，先去探訪祖先所開拓的每一塊聖地，也去拜閱祖靈。即使生前未能前往，但死後總不忘飛渡重山去探訪。魯凱族對於祖先之地懷有強烈的願望去巡禮，由此可以看出他們的心性是何等的真摯、高貴啊！

我的魯凱朋友，一連串的聖地之行歸來，
我的內心是多麼充實富饒！

歷經艱難的聖地跋涉後，我的身體疲憊，但是精神越感旺盛。在一個魯凱族長

老家的火爐邊，我傾聽長老的喟嘆，與不連續的訴說：

「現在上山打獵的人已絕跡了。以前上山時有獵犬隨行為伴，山居的日子不會感到寂寞，因為祖靈總會在附近照顧你。想起當年，祖先是帶著雲豹遨遊山林的，鷹在天上飛，我足跡所能到的地方，莫不是祖先曾經居住、狩獵的地方，整個山區是屬於我們族人。平地人把山地畫成什麼國有林地、什麼集水區、什麼保護區、不准我們闖進，卻又開闢林道，直入我們的祖靈地。我們的祖先，以及後裔原來就是獵人，也是崇拜山岳、愛好雕刻藝術的人，我們的生活、我們的靈感都來自山岳與溪流，自大鬼湖以南到大武山的廣大區域裡，我們與祖先一樣自由自在。……你們平地人常說我們族人占居保護區的一角，賴著不遷走。我對我們的祖靈發誓：那是因果顛倒的說法。真正的道理是你們的保護區、國有林地等等人為的區域，原來是在我們的土地範圍內，而不是我們寄居在你們的區域內。我們世世代代一直擁有土地的原始所有權啊！怎麼大家都不明白這個道理？……假如我們這一族豐富的神話傳說能夠繼續傳承下來，如同雕刻藝術一般代代相傳，一定可以增進你們平地人以及我們的年輕一輩，認識魯凱族的來歷與文化。但是，很不幸歲月的推移使祖先口

傳的垂示、禁忌、傳說逐漸被遺忘，也因為你們平地文化的優勢侵透，而變成無關緊要的事，我們族中的孩子們受了你們的教育，大家也都這麼想，這是我們這些老人最感嘆悲哀的事。……」

大南澳

僻處於台灣後山的大南澳，隸屬宜蘭縣南澳鄉。這裡背負南湖大山的餘脈，面臨浩瀚的太平洋，涵蓋「南澳闊葉林」、「烏石鼻」、「觀音海岸」三個自然生態保護區，可說是得天獨厚的一塊人間淨土，但是，世世代代居住於這麼美好環境的泰雅族，曾經飽受不為人所知的悲慘命運。

這裡的泰雅族南澳群，還沒遷徙到近海口的現居地以前，原來分布於大濁水溪的北支流、大南澳溪的南北支流，以及宜蘭濁水溪的支流寒溪，海拔五〇〇公尺到一〇〇〇公尺的山坡地，孤立的族群生活，從來與世無爭。在日本占領後山的初期，統治者築造了隘勇線，也就是山地警備線，圍堵於山麓，像桎梏一般箝制了族

人對外出入的自由。當時的南澳群總共只有四○○戶，一六○○人口，勢單力薄，自然無法向統治機器做全面抗爭，只是偶爾突破架設鐵絲網的隘勇線向外出草，或對破壞山林甚巨的日人樟腦提煉事業，進行騷擾行動。這類的小規模抗爭，在原住民部落本是經常發生的，只是南澳群不幸地被選為嚴懲的對象。

太平洋戰爭使泰雅族從被鎮壓的卑微角色，突然轉換到與日軍並肩作戰，較有尊嚴的地位。

明治三十六年（西元一九○三年）十一月初，台東廳長與台灣總督府派來的警視突然訪問位於立霧溪流域的太魯閣群，唆使眾頭目進行一次大規模的出草，以制壓大南澳強鄰。

十二月一日太魯閣群的一二○○餘名攻擊隊，在眾頭目的率領下，兵分兩路出發。山路的一支約一○○○人，從立霧溪翻過二角錐山，北下大濁水北溪與大南澳溪的南澳群地界。南澳群的族人向來在溪流迴繞的山坡上，過著雞犬相聞的太平日

子，忽然被槍聲驚醒，迎戰來犯的太魯閣軍達兩天一夜，結果不敵而潰散。許多部落，甚至擁有一〇〇個住戶的祖社，都焚燒起來。

太魯閣軍的另一支約二〇〇人，沿著海岸線北上，在同一天攻陷了一個大部落，燒燬了住家與倉庫存糧。被兩面夾攻之下，南澳群的男女老幼，浴血逃跑於槍聲與焚煙中，被太魯閣軍斬獲了無數的首級，也被奪去了賴以維生的獵槍與長矛。

太魯閣軍認為出草行動符合了統治者的利益，將戰利品交給站在幕後監視的日警，帶著剛割取的首級凱旋歸去。

太魯閣群與南澳群，在血統與文化習俗上同為泰雅族，所居之地有立霧溪與大濁水溪的天然屏障，各自於自己祖先所開拓的領域裡，過著獵耕並重的原始生活。也許是深居內山，與外界隔絕的關係，不同的族群間容易發生猜疑，偶發的馘首事件或耕地、獵場的紛爭，被日本統治者利用，做為「以蕃制蕃」的工具。

像這次族群之間互相殘殺的大事件，後來在大正三年（一九一四年）的立霧溪太魯閣群大討伐戰、昭和五年（一九三〇年）的霧社事件，以及霧社事件後的第二次殘殺事件中，繼續重演。在泰雅族的歷史上，族群間屢次集體相殺的事件，一直

是最令人扼腕嘆息的事。

時過境遷，三〇年後的一九三〇～一九四〇年代，武力鎮壓的陰影已完全消失，部落生活暫時恢復平靜。這時候中日戰爭已經全面擴大，進而揭開了太平洋戰爭的序幕。因為日軍在南洋諸島陷入叢林戰的泥沼，極需從台灣補充兵力，於是台灣的平地青年紛紛加入「台灣志願兵部隊」，而原住民青年也自願加入「高砂義勇隊」與「高砂挺身隊」，轉戰於南洋第一線。由於局勢的急劇變化，泰雅族從被鎮壓的卑微角色，突然轉換到與日軍並肩作戰，較有尊嚴的角色。

以大南澳地區來說，光是寒溪社就有三〇名青年出征，生還的僅僅是六名，生還的人也因在戰地受瘧疾的感染而不久病亡。大南澳的泰雅族青年與其他台灣各地的高砂義勇隊一樣，在南洋諸島發揮了擅長的叢林戰，能夠把失利的戰況扭轉到有利的方向。他們勇敢而嚴守軍紀，不用指北針能在密林中判斷方位，因為能能與活動力強，能在戰地採集野菜野果求生，而且因為語言與南洋土語接近，成為日軍的重要助力。高砂挺身隊是一支非常特別的自殺特攻隊，隊員在第一線抱著炸彈突入敵陣，爆破敵軍的防禦工事，因此在太平洋戰爭中，千百個台灣原住民青年出征，

其中大約百分之八十陣亡於戰場。

造成山地青年視死如歸的從軍潮，可說是日人改變山地政策所致。昭和年代的統治末期，山地部落除了常設的警官駐在所外，另外增設山地小學、醫療保健所、蕃產交易所，甚至養蠶室等，以改善生活環境。每一個駐在所的日警，也兼任小學教師、醫療保健員、土木建築監工等等工作，妻子更參與少女會的工作，在自宅教導裁縫、烹飪的技藝，克盡力量促成上下一團和氣。

昭和十五年（一九四〇年），服務於大南澳Riyohen社（流興社）駐在所的日本警察田北，與部落裡的泰雅族青年一樣接到了召集令遠赴南洋。當年才二十二歲的他還是單身，在這一個距離大南澳海灣約二〇公里的原住民部落，擔任巡查職務，平時也是流興社小學的教師。當他要離開流興社出征的那一天，部落裡的一個少年和五個少女，冒著風雨護送老師下山。一行在渡大南澳溪南支流時，其中一位叫Sayon·Hayon（沙永·哈勇）的十七歲少女不慎滑下獨木橋，瞬間就消失於橋下激流中。

田北出征後，在戰地擔任高砂義勇隊的小隊長，沒有多久就與泰雅族戰友一起

陣亡於南洋。

幾年以後，流興社的山地青年會與少女會，為了紀念少女沙永之死，譜寫了一首泰雅語的歌曲。有一回這些泰雅青年前往台北，被當時的台灣總督海軍大將長谷川清召見。總督從他們口中聽到了沙永捐軀的故事和這一首曲子的來歷，深受感動，特地為沙永鑄造一個紀念鐘，安置在在流興社沙永的紀念亭裡。

鐘上有銘文：「乙女サヨンの鐘」，即「少女沙永之鐘」。沙永的紀念碑背面，並刻有一首日文短詩：「沙永為公捐軀，秋月亦憐其誠，慈光永照少女之靈」。

日文的詩句在台灣光復後，被人用水泥塗掉，但幾番風雨後，斑駁的文字又出現。

「沙永之歌」像從黑暗中射出一絲微弱的光，撫慰受害者的心，並促其寬宥歷史的一切罪過。

在一個春寒微雨的日子，我再次往大南澳的金岳村去尋找歷史的影子。我所見到的泰雅人，即使是滿臉皺紋的老人，他們的背脊都很挺直，心地善良純樸，只是

瘦削的面頰和敏銳的眼神，不時流露出強悍不屈的老泰雅氣概。

七十二歲的Haitai Matto就是這樣的一個人。他是舊流興社人，與少女沙永是同村，原任流興日警駐在所的乙種巡查，因為執行過公務，可以說是最佳的歷史見證人。我也特地訪談了沙永的親姊姊Chihan Hayon，七十五歲，以及她的兒子卓順來。從他們的言談中，感覺往事如在眼前，山上親歷的故事永遠不會忘記，對於強加在族群身上的歷史恩怨，他們表示沒有迷惘或怨恨，只是對於遭受廢棄的山上故居，仍然懷有強烈的依戀與感傷而已。

日據初期，族群的大屠殺恨事與第二次世界大戰中為日軍虛擲生命的狂熱，用現代的眼光看來極為矛盾而且荒謬，毫無根由地發生於同一個族群以及同一塊大地，使人深深地感受少數民族命運的無奈。但是，從戰爭悲劇衍生出來的少女沙永的故事與事後處理的方式，可以體會出當時的統治者確有悔意，既已建立了一個鐘亭、兩個紀念碑，也創作了哀怨動人的歌曲「沙永之歌」……，好像從黑暗中射出一絲微弱的光，撫慰受害者的心，也促使受害的整個族群，寬宥歷史的一切罪過。

其實，歷史的罪過並非局限於日據時期的大屠殺與大戰中的悲劇。處在大時代

的大南澳，曾經有不同的民族在這塊大地上，扮演過不同的角色。清末福建陸路提督羅大春率同六五○○名清兵在此開鑿蘇花古道，做為中繼站的大南澳，因為泰雅族抗拒清兵侵入其地盤築路，而發生激戰；爾後的台灣巡撫劉銘傳率領二○○○名清兵與「定海」、「永保」、「靖海」三艘軍艦，對大南澳的泰雅族進行未曾有的大討伐；姑不論更早年代，亡命的匈牙利籍貴族貝尼奧斯基乘俄國軍艦，來此東北海岸探險殖民；英國冒險家荷恩，因為同情平埔族喪失土地的遭遇在大南澳殖民事件，引來英國砲艦在大南澳強制驅散殖民者；以及太南澳的泰雅族，在宜蘭加禮宛平埔族南遷時，曾經嚮導並提供過路宿站，讓平埔族移民安全通過的事蹟……。

在地圖上沒有顯著標示的大南澳，承受了走馬燈似的歷史事件，而最令人訝異的是泰雅族居民與異族之間，經過那麼多次的爭戰流血後，所有的敵意衝突，終能化解於無形，充分表現了這一支民族容忍的器度。現在，大南澳濱海的一角南澳村，有代表文明的蘇花公路、北迴鐵路經過，但過路的遊客很少從車窗探出頭來投以一瞥。已經被世人遺忘的大南澳腹地，又回到太古時代以來的寧靜，被一大片翠綠的山色和蔚藍的海水，溫柔地擁抱著，好像甚麼事也沒發生過似的。

與子偕行

一九三三年夏天，一個身材矮胖、戴著熱帶探險帽（Safari hat）、穿著卡其布探險裝、身背大背包的日本年輕人，在台東渡船場場入口，滿身大汗焦急地打聽前往蘭嶼的船期。

這時候，街角陰涼處有個阿美族青年，正在悠閒的享受午後薰人的海風，順便與過往的年輕姑娘隨意調笑以消磨漫漫長夏。

這個阿美青年無論穿著、氣質，都與一般「生蕃」不同，照田中薰教授後來在《台灣の山と番人》一書中所描述的，他「身穿深藍色的水兵服，下著軋比丁緊身褲、頭上斜戴著寬邊草帽，皮膚黝黑，活像個美國南方的爵士樂手。」

在調笑的空檔，他偶然瞥見那個在烈日下奔走，穿著奇怪的「非洲獵人服」的日本青年，一時好奇心發作，就上前搭訕。

原來，這個戴著眼鏡、相貌忠厚、言談誠懇的日本青年，是剛自東京帝國大學理學部畢業，專程回台灣作動物調查研究的鹿野忠雄。為什麼說「回台灣」？因為他原本就在台灣長大，當他就讀於台北高等學校時，已經在雪山山脈、中央山脈等高山上，留下無數足跡，並曾經到蘭嶼調查珍貴的昆蟲與動物。

這回到台灣，鹿野忠雄有更大的雄心壯志，希望作一套完整的台灣動物體系，並旁及於地質的、人文的研究，因為沒有一種學術是可以孤立的，身為一個真正的學者，他需要更多的相關資料來支持自己的學術研究。

因此，鹿野忠雄在台東渡船場附近奔忙，除了詢問船期，最重要的是要打聽是否能找到個通曉日語的「蕃人」，作為他的嚮導、翻譯兼研究助手。

太巧了，這個外表浪漫又散漫的阿美青年，竟然能說一口道地的京都日語，而且出語如珠、言談不俗。這偏僻的東台灣，竟然有這樣受過高等教育的「蕃人」？

兩人言語相投一見如故，立刻相約第二天一起上都巒山採集標本，四夜五天的都巒

山之行，更加深彼此的好感。之後，在鹿野忠雄博士長達九年的台灣高山田野調查

行動中，這個名叫「托泰‧布典」（Totai Buten）的瘦高阿美青年，一直忠心耿耿

地擔任不支酬的助理，如影隨形地陪伴鹿野忠雄跋涉千山萬水，甚至包括諸多處女

峰的攀登，擔負起獵捕野獸的責任，並就地剝製成標本。

鹿野忠雄能縱橫於台灣高山地帶，廣泛地進行生物地理、冰蝕地形與人類學的

實地調查，並留下至今無人能超越的學術經典，托泰也應該有一分功勞吧。

被鹿野忠雄暱稱為「阿美將」（Amijan，日語「阿美小子」，含有親密之意）

的托泰‧布典，其實是阿美族與平埔族的混血兒，他的祖父是荳蘭社的阿美族，入

贅於花蓮加禮宛社平埔部落，生下他父親不久，就在一次日常的巡田水工作時，慘

遭鄰近的泰雅族出草馘首。

托泰四歲時，他的父親為了逃避徵召，半夜裡把他送到祖母處寄養，從此行蹤

不明。祖母養了他幾年，深感年邁無力再撫養，就把他送到花蓮東大寺作小沙彌，

這個小沙彌因為聰明機靈頗受住持賞識，特別送他到日本京都佛教花園中學唸書。

在那兒，托泰除了每日研習佛教教義外，也讀了英文和日文課程，在課餘，更學習

京都紈袴子弟追求時髦的惡習，漸漸地變成一個浮誇青年，兩年後就輟學返台了。

回到台灣不久，找到了失散多年的父親，這時他父親已再娶了一位富有的寡婦，因此能供給托泰寬裕的生活。二十出頭的托泰就整日遊手好閒，不是與堂兄流連在Cafe（日式小酒吧）的醉夢鄉，就是在台東街頭遊蕩，憑他的時髦打扮和風趣談笑招引年輕女子，任意揮霍黃金般的歲月……

對鹿野忠雄來說，一九三三年夏天那偶然的一遇，帶給他往後的調查研究極大的幫助；而對托泰來說，那更是他一生中最重要的轉捩點──在他廿三歲這一年，隨著廿八歲如兄長般的鹿野忠雄上山，親自感受到鹿野忠雄對學術的執著與對生命認真的態度，大大地震撼了他空虛的心靈。他為自己的淺薄行為和浪擲生命感到羞愧，當即決心洗心革面，並且堅拒任何酬勞地追隨鹿野忠雄，協助他進行研究工作。

一個是樸實無華、木訥寡言的學者，一個是言語風趣擅唱浪漫情歌的原住民，一個矮胖、一個高瘦，這兩個外形和性情南轅北轍的年輕人，竟然互相吸引，建立了情同手足的主僕關係。

鹿野忠雄在卅七歲那一年，被徵召前往北婆羅洲參加太平洋戰爭，由於他當時已有相當的學術地位，駐軍司令也對他禮讓讓三分，任他深入叢林進行熱帶昆蟲及原始部落的研究。兩年後，他在一場激烈的叢林戰中失蹤，一般相信這位正值盛年的學者，是因為長住部落潛心學術研究而對部隊調動命令無動於衷，因而被一名暴躁的日本憲兵以違抗命令槍殺了。鹿野忠雄博士留下無數未完成的研究，讓後生學者既仰慕又嗟嘆。

今年春天，正在拍攝《台灣野鳥百年紀》的劉燕明，想要加入一段台灣原住民鳥占的畫面，我原本希望臉上帶有刺青的泰雅老人「哈隆‧烏來」能擔任畫面的主角，出發前卻得知他因膝蓋舊傷復發無法走動。這時，劉克襄適時寄給我另一個阿美族老人陳抵帶的信件，囑咐我們順道過去看看他是否適合擔任鳥占人？

初看陳抵帶寫給劉克襄的信時，我又驚又疑，又興奮又汗顏；身為鹿野忠雄的景仰者，三十年來我追隨他調查的腳步，在高山冰蝕地形旁印證他的發現，在文獻中蒐集有關他的言行與研究成果，卻從來沒有想過要尋找當年與他共同登山的原住民，是的，卜タイ，就是這個名字！他曾經出現在田中薰教授的書中，談到這個

阿美將很會唱山地情歌，在陪伴學者們從事田野調查時，把卑南族的情歌教給泰雅族，並且將歌詞譯成日文，讓日本的登山隊帶回去廣為流傳。

是的，托泰就是陳抵帶，這個當年瀟瀟浪漫的阿美小子，如今應是八十三歲的老人了，他還在嗎？這封信是兩年前寄出的，無論如何，我必須到花蓮縣壽豐鄉去找他！

出乎意料的，托泰健壯得很，他換上阿美族的傳統禮服，頭戴羽飾讓劉燕明拍攝紀錄片（這一段紀錄片後來並未用上。）由於此行是以劉燕明的影片拍攝為主，並沒有太多時間訪問有關鹿野忠雄的事蹟，但是托泰從言談中看出我對鹿野忠雄博士的景仰與瞭解，高興之餘，很大方地借給我四本研究台灣原住民部族的書，這些書都是享有盛名的當代日本學者，來台探訪托泰時送給他的。

我利用一個夏天，把托泰借給我的四本書仔細看完，然後就趁著還書之便，專程前去拜訪他。托泰所住的部落，阿美名是理那凡社（Rinafum），漢名光榮社區，是鯉魚潭山南邊的一個偏僻的小村，托泰住在這裡卻一點也不寂寞，因為每年都有來自世界各地的年輕學者，懷著孺慕的心情，遠離家鄉，寄宿到托泰的家裡，

以一個月或兩個月的時間，進行各自的語言學、民族或民俗的田野調查工作。「就像屋簷下的燕子，每年都固定會來的。」托泰笑著說：「有一回來了一大群燕子，是日本正成大學的教授帶領的二十個學生，他們知道我家不夠住，就自帶了帳篷，紮營在前院，一日三餐都在院子裡自行炊煮。」對於這些青年學人來說，這位記憶鮮明、活潑健談的阿美老人，他的離奇身世與豐富閱歷，就像一個挖掘不盡的學術寶藏。

剛與托泰寒暄完畢，他就直截了當的說：「我樓上有房間，是專門為來研究學問的年輕人準備的，現在正好有空，晚上你可以在這裡過夜，但是我不供應三餐，部落裡也沒有飲食店，牆邊那一輛腳踏車可以借你騎到壽豐街上去用餐。」

直覺的反應是這個老人未免太不近情理，我到任何村落去訪問時，不管認識與否，村人起碼都會招呼說：「吃飽沒？來跟我們一起吃飯吧！」只有這個托泰先生這樣小器，還要把話說在前頭？

除了不請吃飯這一點之外，托泰可算是一個熱情的好主人，他的記憶力尤其驚人，事件的來龍去脈講得清清楚楚條理分明，連分析能力與見解也都有獨到之處，

原來他自從擔任鹿野忠雄的調查助手之後，經過鹿野的介紹，又認識了田中薰、國分直一等知名學者，因而視界大開，托泰的別名「木魚」就是當時擔任台南女子高校教師的國分直一所取的。

「托泰是一種樹的名字，布典是一種魚的名字。國分直一就開玩笑地稱呼我為木魚，我想，我當過小沙彌，被稱木魚也挺合適的。」目前已經信奉基督教的托泰，仍能夠以日語背誦當年留日時所學的金剛經、法華經，他的記憶力真令人嘆服。

「鹿野先生是我見過最善良的人，」托泰在回憶時，習慣性地閉上眼睛，甚至把兩個手掌覆在臉上，語氣緩慢而感性，與他方才的輕快談話判若兩人。「他常常說，動物的生命也是很珍貴的，我們為了要研究，不得不殺生，但是射殺前要注意，每種動物最多不要超過二隻。」

自從有了托泰以後，鹿野忠雄就不再自行捕捉動物了，托泰以原住民天生的獵人血液和敏銳眼力，獵捕的效率高多了。「通常，我用陷阱捕捉小動物，用弓箭射鳥，只有大型的哺乳動物才用獵槍射殺。」托泰得意地說：「我的技術是很好的，

差不多每射必中，因此，每次在瞄準時，鹿野忠雄先生就關心地說：『阿美將，你要看清楚，這種動物的標本是不是已經有了，有的話就不要再射了。』」

一九三三年夏天，都巒山之行後，托泰正式地成為鹿野忠雄的助手，有生以來第一次登上三千六百多公尺的南湖大山，當時同行的還有神戶商科大學副教授，同時也是著名的地理學家田中薰，以及十多個原住民挑夫，照片上的托泰布典，已經和鹿野忠雄同樣戴著「沙伐利帽」，穿著一式的「非洲獵人裝」，所不同的是托泰腰間掛著成排的子彈，並持著一把村田式步槍，與其他衣著襤褸甚至祖胸露背的挑夫們截然不同，看得出來，鹿野忠雄確實把托泰當兄弟一樣看待。

「我是讀過英文的，」這是托泰另一個足以自豪之處：「鹿野先生帶上山的書啊、藥品啊，上面都是英文字，我絕對不會搞錯，比如鹿野先生說：『阿美將，這個標本要泡在酒精裡。』我就不會拿來福馬林，他要查閱的書，跟我說書名，我就找出來給他。」

當時，不要說原住民，就是一般漢人有托泰這樣的學歷的也不多，難怪他在光復後，曾經擔任台灣行政長官公署辦事員，並親眼目睹二二八事件的爆發，同時，

他也是台灣實施地方自治後壽豐鄉的首任鄉長。

「鹿野先生真是好人，他在得知前去南洋之後，就安排我到台北帝國大學理學部動物系工作，專門製作動物標本。」後來，托泰還擔任台北帝大文政學部言語學研究室的蕃語研究助手，難怪現任東京大學的言語學教授土田滋博士，要特地前來向這一位阿美老人請益。

「鹿野先生完全沒有架子，他跟我們番人一起吃飯一起睡覺，我們喝酒唱歌的時候，他就在旁邊靜靜的聽，他很尊重每一個部族的習俗。除了蘿蔔之外，他什麼東西都吃……他對每一個人都好，但是他非常討厭日本警察的官僚作風，他拒絕駐在所日警提供的乾淨宿舍，寧願住在番人的家……大家看他研究成果那麼豐富，以為他是天才，其實我感覺他是很遲鈍的，比如說，長老在對他說明某些習俗或地形時，他常常請人家暫停一下，把手按在額頭上，閉著眼睛想了好一陣子，再請人家繼續說下去。」啊，難怪托泰在回想過去時，也會有閉目扶額的動作，原來這個習慣是六十年前被鹿野忠雄傳染來的。

「鹿野先生比別人認真多了，他在高山上喜歡走別人沒走過的路線，他的膽子

很大，常常走到斷崖邊緣去拍照和觀察地形，紮營後他叫大家儘早休息，自己卻在營地四周到處走動觀察，每天晚上都在帳篷裡寫筆記，一定要把這一天內所有得到的資料和想法都記下來才睡覺……鹿野先生上山很少有計畫，他最不喜歡日本警察隨行保護，因為他想到哪兒就走到哪兒，最長的一次，我們曾在高山上待了三個月，糧食快吃光時，就叫蕃人下山去取，一點也不擔心是否會斷糧……他的穿著非常樸素，天氣冷的時候就穿上高等學校時穿的學生外套……」托泰還在侃侃而談時，一直很少說話的太太過來叫他吃飯。

「那麼，楊先生你也先去吃飯吧！」

「不必了，時間不太夠，我在院子等你吃完午飯時再來談。」不知不覺，已經談了一天一夜再加上一整個上午，托泰果然像一個挖掘不盡的寶藏，對於六十年前鹿野忠雄的事蹟鉅細靡遺地珍藏在記憶裡。我感覺有很多故事還沒說出來，實在捨不得浪費一個多小時的寶貴時間專程去壽豐吃午餐。

我在院子裡遙望中央山脈，回想托泰所說的有關鹿野忠雄的事蹟時，一直不曾與我交談過的托泰太太，怯生生地走過來……「楊先生，不吃飯不行的，你來跟我們

「一起吃吧。」推辭再三還是拗不過她，只好跟隨她走進兼作餐廳的廚房。

眼光剛接觸到桌面，我立即明白了，難怪托泰一直不肯讓客人同他一道吃飯，原來他們夫婦倆吃得多麼地簡單！整個桌面上只擺著一小碟蒸瓜子肉和一碗絲瓜湯，七十幾歲瘦小的托泰太太靦腆地解釋說因為她血壓太高不能吃鹽，所以不方便招待客人。托泰似乎對太太的多事有點不以為然，輕輕地哼了一聲就自顧自地只吃那一碟瓜子肉。我儘量節制地和托泰太太分吃那一碗沒有鹹味的絲瓜湯，心中有一點撞破人家隱私的不安。

吃過飯後，可能有一種同甘共苦的親切感，托泰忽然拍拍我的肩膀說：「楊先生，你跟我到樓上去，我讓你進入我特別的房間，有一個特別的故事要告訴你。」

受寵若驚的我，立即跟著他上樓，看他掏出鑰匙，打開一間霉味撲鼻的房間。

看起來已經有幾十年沒動過的房間，牆壁連灰都不曾抹，壁上、牆角到處堆著老舊的器物、藤籃、陶甕、魚網、炊釜……以及一張破舊的沙發。托泰坐在沙發上，顯現非常安適恬和的神態。「我常常自己一個人坐在這個房間裡回想過去的種種，一些懷念的人和事，伴隨我這個八十幾歲的老人。因為和鹿野忠雄博士的結

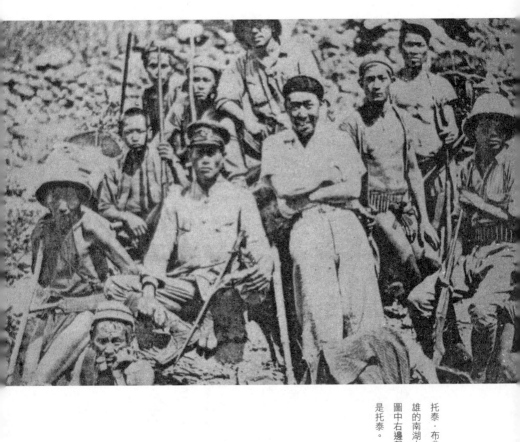

托泰·布典與鹿野忠
雄的南湖大山之行，
圖中右邊戴帽執槍者
是托泰。

識，使我的一生比別人更值得。現在我已經很老了，楊先生，有一個六十年前的故事，是關於我年輕時荒唐的羅曼史，這件事情我從來沒有告訴過別人，連我太太也不知道，現在我要說出來，讓你知道鹿野先生是怎樣的人。

一九三三年九月，我和鹿野先生、田中先生到南湖大山去調查圈谷地形，我們在山上停留十天，發現了十二個圈谷以及圈谷下的冰磧石堆堤，收穫非常豐盛。

下山後，田中薰教授回台北，我和鹿野先生就轉往雪山山區、司界蘭溪旁的志佳陽社，鹿野先生要在這裡觀察櫻花鉤吻鮭的生態，另外，我們還由志佳陽攀登雪山和劍山，當時劍山還是處女峰呢！

「我們在志佳陽足足停留了兩個月，除了登山、採集標本、觀察地形，還作高山水池和溪流的水溫及水質測定，每天都很忙碌，但是也非常快樂。

「泰雅族跟阿美族言語是不通的，起先我跟志佳陽社的族人也不熟，我們都用日語講一些簡單的話而已，但是，因為我特殊的穿著與風趣的性格，很快的就博得泰雅少女們的好感，每天晚上她們都成群的來到我們住的地方，央求我說故事給她們聽，或教她們唱山地情歌。

「其中有一首原本是卑南族的情歌，最受大家喜愛，我把它翻譯成日文歌詞教她們唱，大家都百唱不厭。歌詞是這樣的：

伊保樹下的女孩呀，

小米祭已經快要到臨了，

妳為什麼還在哭泣？

歐嗨呀汗，歐嗨呀汗，

歐灣耐耐喲，耐耐喲！

不參加月下跳舞，

就不讓你娶這女孩，

也不給你吃小來糕。

來吧，喝小米酒，跳舞吧！

歐嗨呀汗，歐嗨呀汗、歐嗨呀汗，

歐灣耐耐喲，耐耐喲！

「鹿野先生也很喜歡這首歌，因為這首歌讓他想起了住在大甲溪旁久良栖社，他的泰雅族女朋友。當志佳陽的泰雅族少女齊聲學唱的時候，鹿野先生有時會向我借『籬勃琴』（泰雅族的口琴）為大家伴奏。

「這些少女們之中，有一個跟我特別要好，當我們住了兩個月，即將離去時，我為她唱了這首別離之歌：：

我所愛的人，我的愛，

我們曾經約好要一起去走那一條山路，

但是別離的日子已經到了，

不知何時能重回妳的身邊？

請妳耐心地等我，直到我回來，

啊，分手的時刻到了，

明天早晨，我們就要離開了。

「我們正在淚眼相對依依不捨的時候，突然外面人聲鼎沸，志佳陽社頭目和駐在所警察，帶著幾十個族人怒氣沖沖地走過來。原來當天傍晚，有個族裡的年輕獵人被山豬咬成重傷，經人抬回部落後，頭目立刻判斷這是部落的不祥預兆，一定要找出不祥的原因，作法消除，才不會造成更大的災禍。

「通常不祥都是來自外人的侵入，部落裡的外人就只有鹿野先生和我，可能為了要保全鹿野先生，駐在所的日警主管率先把矛頭對準我，厲聲地質問我：『是否與部落少女發生了不當的戀情？』鹿野先生立刻代替我回答說：『即使有，也是純潔的友情，絕對沒有男女之間的曖昧情事。』

「由於日警的質問，引起泰雅族人的共鳴，一時之間大家都認定了我是造成部落不祥的原因，即使平常口若懸河的我也百口莫辯。

「從前為了被除這種不祥，部落必須出草去獵一個人頭來祭祀，但是由於日本總督府嚴厲禁止，加上駐在所主管在場，頭目不敢提出獵首的要求，於是要求以獵殺一頭水鹿或山豬來判定我是否有罪。頭目蠻橫地下令說：『以槍定奪，女方家族明日上山，在三日內如獵不到野獸，就是有不正當的男女關係，要罰托泰交出十

圓！』

「鹿野先生也大聲地說：『好，就這麼辦！如果獵不到野獸，罰金由我來負責！』

「大家散去了之後，鹿野先生悄悄地對我說：『托泰，放心好了，山上的野獸非常多，要獵一頭大型動物是很容易的，萬一沒有獵到的話，罰金我來付沒關係。』我聽了感動得眼淚快要流出來，鹿野先生平常很少說話，今天卻為了我大聲和眾人爭辯，同時，鹿野先生的收入並不多，┼圓對他來說是一筆很大的數目，我跟他才結識三個多月，他大可不必為我犧牲那麼大。

「當天深夜我聽到族裡的老年人議論紛紛，認為一定要出草獵首才算數，對於頭目判定可以用罰金代替相當不以為然。

「我想起幼年時，祖母常跟我說起當年祖父被泰雅族馘首的慘狀，她描述當年她到農地去收拾無頭屍體的情景，血淋淋的場面令我做了好幾次惡夢，祖母也曾厲聲地告誡我，將來絕對不可以娶泰雅女人為妻，因為泰雅人是我們家族的仇人。

「我原本早已忘記祖母的教訓和祖父的慘死，但是這一天晚上祖父無頭的身影

却不斷出現在我眼前，我怕憤怒的泰雅人會背著日警，趁夜來割取我的首級，整夜都驚恐不敢闔眼。

「真是可惡的傳統，部落有人受傷卻怪罪到不相干的人身上！我一方面有冤難伸，一方面又怕泰雅人故意不認真獵捕野獸，第二天早上就當著大家的面要求一起上山打獵，頭目和日警主管商議了一下就批准了。

「由於非當事人的親屬不得參與，上山打獵的只有受傷者的親屬七人，加上我的女朋友的親屬十一人，連同我共十九人，分成三路出發。鹿野先生為了讓我有必勝的把握，特別交給我一把德國製的新式霰彈槍，並要我多帶一些子彈，此外，他也特別與日警主管交涉，請求借給打獵的隊伍每人一把村田式步槍和五發子彈，這是非常為難的要求，但是主管竟答應了。

「說也奇怪，前幾天登山途中經常看到的大型野獸，竟然一下子都不見蹤影了！與我同隊的泰雅獵人都很認真的搜尋動物的蹤跡，對他們來說，獵到一頭動物來祓除部落的不祥，其重要性並不下於我要證明自己的無罪，這一點使我非常安心。

「第一天，我們在司界蘭溪上游一帶搜巡終日而一無所獲，通常上游溪澗是動物最多的地方，這種不見獵物的反常現象更加深大家對我的懷疑，一個年輕的獵手就對我眨眨眼說：『托泰，披散亞克！』意思是說：托泰，有曖昧哦。我有口難言，只好笑笑說還有兩天，不用急。

「北部的泰雅族，和我們南部的蕃人不同，我們經常夜獵，因為夜晚大型的動物都會出來喝水，很容易獵捕。但是泰雅人根本沒有夜獵的習慣，也不肯聽我的話嘗試看看，我孤掌難鳴，整夜坐困愁城。

「第二天我們往雪山的方向直登，在賽蘭酒獵屋處再分為三組擴大搜索範圍，零星的捕到一些像黃鼠狼、松鼠之類的小動物，令我十分沮喪，因為只有山豬以上的大動物才算數！

「我不斷的摸著獵槍，只要一有獵物出現，我有把握在一秒間解決牠，然而像活見鬼似的，沒有獵物就是沒有！

「當天晚上非常寒冷，我們在賽蘭酒湧泉旁升起篝火驅寒，在明滅晃動的火光中，我那泰雅女友驚惶無助的表情、祖父無頭的屍身和祖母氣苦的面容，不斷交疊

在我眼前……我雖然違背祖母的訓示，和泰雅女孩戀愛，但是也不該受到這樣的責罰，何況祖母一向痛恨獵首的習慣，她一定會保佑我的。

「我整夜胡思亂想不曾合睫，第三天已經憔悴不堪，卻不得不打起精神，繼續狩獵的工作。我取出自帶的白米和罐頭請隊友吃，希望大家吃飽後更加認真的打獵，無論如何，這是最後一天的機會。經過兩天的相處，大家都知道我的為人，也對我表示同情和關懷，然而打獵的事情完全要看上天的旨意，誰也愛莫能助。

「我神不守舍的跟著大家越過山稜，往七家灣溪上游的方向搜尋，一路思緒亂紛紛。沒有獵到野獸的話，不只是我個人的清白問題，也不只是讓鹿野先生無故損失十圓的問題，而是我擔心志佳陽部落的長老，不認為罰錢就可以祛除不祥，他們很可能在我們離開部落後，埋伏在半路截殺我！今天早上吃過我的白米飯後，有個獵手就偷偷地提醒我，要我特別留心『不利』的狀況，所謂不利，就是我最擔心的事。

「我在志佳陽住了兩個月，算起來也不是陌生的外鄉人了，何況一直與他們相處融洽。到了第三天，大家都格外賣力，遠離平日的獵徑，到原始森林內搜尋，我

與子偕行

很感激他們，但是目標仍未達到，天色漸漸暗了，終於有人開口說：『認命吧，托

泰，這是天意。』我有一種破釜沉舟的悲壯，就挺直背脊說：『還沒到最後關頭，

我們在歸途還可以繼續尋找！』，一位年輕人也附和說：『今天夜晚也包括在第三

天之內，無論如何我們要幫托泰到底！』

克！』（好運氣！）

「走回雪山獵徑時，初冬的太陽已經落到稜線後方了，在淒涼薄暗的山路上，

我的心情也像落日一樣不斷地下沉。忽然，遠處傳來兩聲槍響，還有模糊的喊聲，

意思是打到一頭大山豬了，我們大家立刻用泰雅語大聲喊叫：『凱托巴奈，瓦拉

「狂喜之下，我們一面嘶喊一面奔跑，很快地衝到現場，原來是一頭長著一對

大白牙，重約一百十斤的大山豬。這一頭一定算數！大家興奮地割下豬頭，放入網

袋，如同出草獵人頭的作法一樣，要把豬頭帶回部落交給頭目和受傷者處置。

「我們把其餘的肉塊和內臟分割好，分別放入各人的網袋，也來不及砍油松照

路，大夥就趁黑跌跌撞撞地趕回志佳陽社。頭目顯然對此次的結果感到滿意，有這

麼大的一個豬頭，長老也都沒話說，當夜全部落的人就圍著營火，快樂的喝酒、

吃肉、唱歌、跳舞，平日很少喝酒的鹿野先生也破例的喝了一些酒，整夜都聽到他興奮地對頭目不斷重複說：『我不是說過了嗎？托泰的戀愛是真誠的友誼，沒有曖昧！』」

說到這裡已是薄暮時分了，夕陽透過充作窗欄的牛車輪間隙，投射在牆上陳舊的阿美族飾袋和一張張霉跡斑斑的古老照片上，風流倜儻的托泰和敦厚誠摯的鹿野忠雄，陳年往事都封存在這一間特別的密室裡，六十年開罐一聞，竟然鮮活如昔，只是平添了更多的醇美。

黃昏的陽光也照射在托泰稀疏的白髮和白眉間，他揉揉久閉的眼皮，睜開眼睛對我恬然一笑，六十年的心事一旦說出來，心情真是無法形容的輕鬆暢快。

「托泰先生，我有一個問題想問你，」我的心還記掛著志佳陽的泰雅少女：「你和當時的女朋友究竟有沒有曖昧關係？」

托泰站起身來對我曖昧一笑，借用鹿野忠雄的話說：「托泰的戀愛是真誠的友誼，不算曖昧。」

回到客廳，托泰坐在風琴前，為我彈奏引起戀愛友情的《伊保樹之歌》，他一

面彈奏一面低聲哼唱，一遍又一遍。突然間，似乎歌聲觸動了他的思念，他纖長的

手指停留在琴鍵上，閉上眼睛任思緒穿過茫茫時空。我也閉上眼睛，遙想三十年前

我初登南湖大山，站在圈谷下，對照鹿野忠雄博士的手繪圈谷地形圖的情景。

良久，托泰輕聲的叫醒我，拿著一本當年二月新出版的《鹿野忠雄》一書給我

看，這一本由東京都立大學助理教授山崎柄根博士所撰寫的鹿野忠雄傳記，甫一出

版就獲得日本「非小說類文學大賞」，在日本文學界和學術界都造成轟動。

「山崎先生花很久的時間考證鹿野忠雄博士的事蹟，」托泰指著書中的圖片

說：「他曾經與我通信許多回，跟我討論鹿野先生的往事，我看這本書寫得很好，

如果你對鹿野先生還有什麼不瞭解的，這一本書可以借你帶回去看。」

我告訴托泰說，我已經自己買了一本，而且也全書都看過了，這本書雖然對鹿

野忠雄的學術研究成果撰寫得十分詳盡，但是對於鹿野忠雄的人格風範和待人接物

的體認，絕對不及托泰的描述。

「托泰先生，我真心的說，任你的訴說下，我感覺鹿野忠雄博士就像活生生地

在我面前一樣。」這句話令托泰大為高興，他興奮地說：「楊先生，你真的覺得鹿

野忠雄先生還活著嗎？告訴你，我也是這樣想！八年前，我到日本去探訪鹿野夫人靜子女士，她說她始終相信鹿野先生還在人世，他只是在叢林調查南島文化史，過度深入而忘記回來。」

回程的火車時刻已快到了，我回想這兩天豐碩的訪問成果，慶幸托泰的健在，慶幸他的記憶力與表達力，也慶幸我的日語能力能夠與他完全溝通，更慶幸因為自己對鹿野忠雄的尊崇，感動了托泰願意滔滔說出六十年舊事。

在他送我出門之時，我問他為什麼要把這一段六十年前的故事告訴我？還有，我能不能把它寫出來？

托泰神祕地笑著說：「因為你是第一個為了多聽一點鹿野忠雄的事，寧願不吃飯的人！至於這個故事，我已經是八十三歲的老人了，寫出來應該沒有關係了，何況，這裡面有關於泰雅族出草習俗的變遷經過，應該要讓年輕的學者知道。」

走到院子，托泰忽然感慨地說：「如果鹿野先生還活著的話，我真希望他住在這裡，他也是八十八歲的老人了，應該也沒有辦法登山了。我們可以一起指導年輕人，剩下來的時間就一起坐在院子裡眺望中央山脈，追想我們年輕時的事⋯⋯啊，

與子偕行

托泰·布典在他特別
的房間裡，回憶一段
特別的故事。

楊先生，你要去搭火車了，記得，飯要吃，火車也要搭，不送你了，再見吧！」

我循著來路往壽豐火車站的方向走，不時回過頭張望夕陽餘輝下的瘦高身影。

斜陽在中央山脈稜線上，還有在托泰頭頂的白髮上，都鑲上一道金邊。托泰並沒有看我，他的眼神遠遠地投射向中央山脈的高點。我知道在黑夜來臨前，他將一直這樣凝視著⋯⋯

馬海僕岩窟弔英魂

清晨六點，盧山溫泉還罩著一層薄霧，空氣清冷得好像要凍結住，我們三人呵著白氣，沿著馬海僕溪谷西稜，快速地前進。

嚮導是一個年老的獵戶，沉默而凝重，他告訴我們馬海僕上游的確有三個岩洞，是當年霧社事件中的首領莫那魯道及其族人，最後死守而集體自殺的地方。因為年代久遠，其中兩個已經被樹根及崩石封住了。留下來最大的一個岩窟，也因為諸多的忌諱，四十六年來，除了三兩個獵人偶爾經過之外，這深藏在幽林中的抗日史蹟，幾乎已經完全被遺忘了。

至於他自己，並沒有親身去過，只是由父輩口中得知岩窟的位置。經過我們一

番誠懇的邀請，才答應帶我們去找尋。

上午十點多，我們已經翻過了兩道稜線，山容勻稱秀麗的馬海僕山，赫然聳立於眼前。天氣異樣地晴朗，完全一掃昨日的陰霾。嚮導突然止步，指著稜線東南方的密林說：「洞在那裡！」

才進入密林，四周立刻幽暗下來，潮溼的空氣夾雜著腐木的氣味，瀰漫在周圍。我越來越抑制不住興奮的情緒，數月來的策畫、數年來的心願，現在馬上就要實現了。在綿密的雜木林裡穿迴，到處是虯結的樹根和倒木，地上鋪著厚厚的腐葉和蕨類，一點路跡都沒有。我一面跟著獵戶向下鑽，一面忍不住地回想起在圖書館裡找到的資料：

昭和五年（一九三〇年）十月廿七日爆發的霧社事件，起因是泰雅族原住民，反抗日方近乎無理的強制勞役，而公推馬海僕社的頭目莫那魯道為首領，聯合「羅多夫」、「赫哥」、「斯克」、「波阿崙」、「塔羅灣」、「馬海僕」等六個部落的壯丁，乘當日在霧社舉行運動大會的開幕典禮時，將與會的日人悉數斬殺。之後，日軍派遣兩個步兵中隊，分別攻陷三角峰與人止關，並調動砲兵隊，自安達山

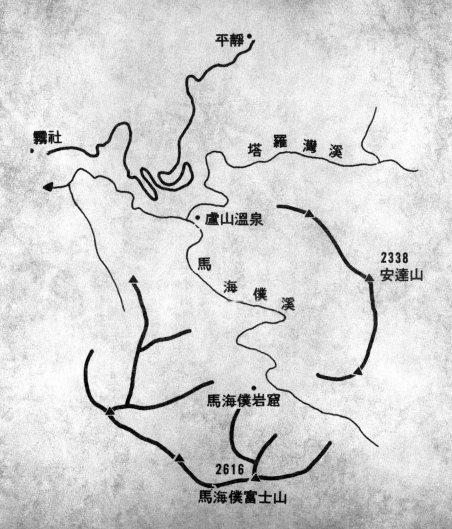

頂俯轟溪畔的原住民部落。

日軍的包圍戰略及其強大的火力，很快地奏效，四天後已經燒殺了五個部落。到了十一月二日下午一點，連最頑強的馬海僕社也守不住了，莫那魯道率領殘餘族人，向馬海僕溪及塔羅灣溪上游撤退。

戰況的勝負越來越明顯，密林裡的原住民，雖然還能持續地出擊，但是命運已如甕中之鱉。濁水溪畔的泰雅族十一個部落中的另外五個部落，已經受日方的綏撫，其中與馬海僕為世仇的巴蘭社，更趁火打劫地截斷他們的補給線。

日方報復的行動越演越烈，投入溪谷裡的，不僅是炸彈，還有毒瓦斯。終於在糧盡援絕的情況下，不願受辱的原住民，選擇了唯一可走的路，紛紛投繯或自刎。這悲壯史實的見證，是這叢林的每一棵樹、每一塊石頭，而我們將去尋訪的岩窟，則是原住民抗日最後的根據地。

我一面回想，心裡蒙上一層哀愁，又為即將能親臨這抗日聖地而感興奮，也帶著一絲情怯的緊張，這三種感覺，幾乎壓迫得快令我窒息。

緊隨嚮導繼續下衝，突然，一條銀蛇似的小溪在眼前飛竄，這是馬海僕溪的支

日軍以重機槍射擊馬海僕
岩窟中的泰雅族抗軍。

流，奔騰的溪水沖激著兩岸的巨石，飛濺的白沫與湍急的流水聲，回應在峽谷中，冷冷不絕。

嚮導向四周張望了一陣，敏捷地抓著樹藤朝右上方爬，我們緊跟著爬了上去，在距離溪底大約十五公尺的地方，赫然，一個扁平幽深的洞窟，呈現在眼前。

洞口的高度只有一公尺，寬度大約近三公尺，上方的一塊大岩石，布滿了交織的樹根、秋海棠與蕨類、苔蘚類植物，密密地覆蓋在整塊岩石上，使得這洞口更像一隻蟾蜍的巨嘴。

我取出高度計，測得這岩洞的標高是海拔一六八〇公尺，然後小心翼翼地向洞口走近。洞內陰溼而黝暗，充滿著一股霉爛的氣味。由於陽光射不進密林裡，這溪谷已經夠陰暗了，岩窟裡更是又溼又黑。一股令人毛骨悚然的森森鬼氣，迎面撲來，我不禁倒抽一口冷氣。嚮導說：「我們升一堆火，讓他們也享受一點溫暖罷？」

於是把砍來的柴堆在岩窟中央，開始升火。我扭亮手電筒，向岩壁四周照去。雖然岩洞外面密生各種植物，洞內卻相當潔淨，四周壁腳還用石板疊成矮垣，

與子偕行

地面也整理得十分平坦，這岩窟的總面積大約有十坪，平均高度只有五尺，人在裡面，只能蹲坐或弓著身子走路，洞的左右方各有一個三腳灶，四十多年前燻烟的痕跡，還清楚地印在它們上方的洞頂上。

嚮導已經把火升得很旺了，跳動的火舌把岩窟染成酡紅，也把溫暖的氣氛渲染開來。我在嚮導對面盤腿坐下，隔著火光注視他的動作。他把柴堆整理一下，使得火焰較為穩定，然後低著頭閉上眼睛，喃喃地用族語說些祭悼亡魂的話。暖烘烘的空氣，把洞窟裡的陰寒都驅開了，這岩窟原本的歷史性，與眼前這個原住民的舉動，彷彿都能增長神祕的氣氛，我感覺有遊魂自四周走近，默默地與我們一起圍坐在火堆旁。

走近來的魂靈越來越多，有男有女，還有小孩，他們呼吸急迫，步履踉蹌，頰然地跌坐下來，染滿血跡的刀鞘，砰地鏗然作響。

莫那魯道深凹的眼睛，此時充滿了哀憫與憂傷，日軍已經決定用六個部落、一千兩百三十七條人命，來抵償死難的一百三十四名日本人。對岸稜線上的野砲部隊，不斷地砲轟整個溪谷，硝煙瀰漫，炸碎的石塊紛紛崩落。飛機在溪谷上方逡

巡，投擲下大量的毒氣彈，鬱積在溪谷的叢林中，濃度不斷地加大。

砲彈一枚一枚地迸裂，飛機成群地掃過，鎮日轟轟隆隆的回響，不曾在溪谷斷過。糧食的補給已經完全沒有了。這岩窟縱然據著天險，馬海僕族人即使再驍勇善戰，在這場戰事中，卻已經註定要走上徹底失敗的命運。

「巴康娃利斯。」他輕輕叫著妻子的名，遊目環顧洞窟裡的景象：傷重者的呻吟、婦孺的驚懼，交織在明暗不定的火光裡。四十八歲的莫那魯道明白：這該是作最後決定的時刻了。「巴康娃利斯，」他舉起槍來，沉痛地說：「請轉過身去。」

馬海僕溪水晝夜嗚咽，離開洞窟的莫那魯道覺得心情很輕鬆，他穿過密林，看見一具具自盡者的遺骸懸於枝幹間，然後爬上一處斷崖，仰告祖先和陣亡的抗日同志。

十一月十九日起，日軍搜索隊分別在岩窟與山後密林中，陸續發現壯士婦孺屍體，數目累計至三百名。

「楊先生，楊先生！」嚮導打斷了我的冥想，看看手錶，我們已經在這裡坐了一小時了，暖融融的空氣猶在蕩漾，而幻境中的英靈們，都到哪裡去了？

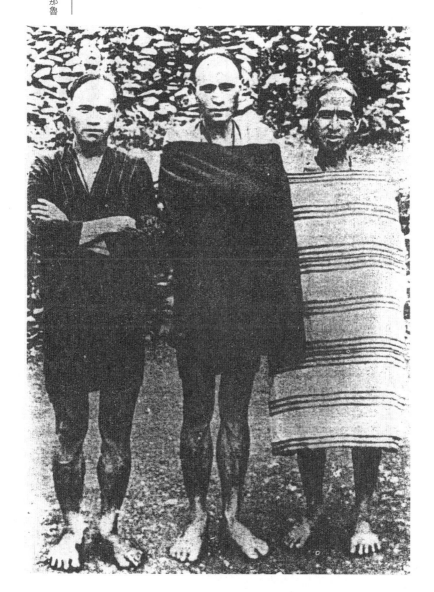

霧社事件主導者——馬海僕社頭目莫那魯道（中央）。

「這是另一個洞口。」嚮導率先鑽了出去。這一個洞的直徑不及兩尺，可能是側門或是通氣口，我腹背貼著洞壁，匍匐著向前移動。洞口正在溪流上方，離開溪面雖然較遠，但噴濺的水霧仍把附近弄得溼滑難以立足。

離開岩窟，我們朝西南向稜頂爬去。當晚，準備攀登馬海僕山，穿過密林時，幾番覺得不散的英魂，還在樹叢間窺視我們。我們在接近稜頂的一個小岩穴中擠在一起，烤火而睡。半夜裡原住民石恆柱吵醒我，問我是否也在作夢，我告訴他我夢見帶著彎刀的原住民，血淋淋的奔走原野。他說他耳中，盡是原住民呼嘯與殺伐聲。傳說中的英靈不散，難道真有這回事？

七年前，還有人在馬海僕山的山頂附近，發現散落的骸骨。我們在芒草叢裡尋遍，卻一無所見，原住民嚮導唯恐我們的行動騷擾了亡靈，急急地催促我們下山。

回到盧山溫泉後，我們住進平靜部落，我的朋友塔烏查族原住民高枝文家中，聽取高老太太當年在霧社事件中的親身經歷。當晚氣溫急降，屋簷與地面都結霜了。

七十八歲的高老太太，兩頰與額間，都刺有泰雅族特徵的刺青。她原先說話是

害羞而辭意不清的，說到霧社事件卻變得激動而亢奮，布滿皺紋的臉與乾枯的雙手，都用來加強她敘事的語氣和真實性。

她細細地描述當年參加霧社國校運動會的情景，以及事情怎樣猝然發生。她在刀光血影中，帶著兩個日本小孩倉皇地逃出現場，繞過了大半片山坡，躲開了激烈的戰場，輾轉迂迴，好不容易才逃回自己的部落。

敘述激戰的場面時，她雙手抓著胸口，兩眼瞪得滾圓，似有無限的緊張，她模仿機槍掃射的聲音、大砲拖上山頂的動作；她發出飛機掠頂的聲音，兩手不停地舞動表示煙霧瀰漫，然後拍拍胸口似乎餘悸猶存。

說到抗日原住民的慘敗，她臉部的表情立刻變得十分哀痛，她閉上眼睛搖搖頭，彷彿想把這些故事淡忘。她說了一些流傳在原住民部落間的傳說、關於莫那魯道的傳奇，以及他的家屬與族人的命運。她說當他們退入馬海僕岩窟的時候，已經決定將要把那岩窟作為墓穴，所以一面撤退，一面自己唱起輓歌。

說到這裡，她顫巍巍地站了起來，打開人門，讓半輪冷月照射進來。對著清冷的夜空，她獨自唱起英雄訣別人世的老歌，歌聲悽惋，曲調哀怨悱惻……

我必須走了，我必須走了，

祖先的英靈在等著我。

打不贏的戰爭，

像馬海僕溪水奔流去不返；

死去的兄弟，

寂寞的靈魂在號哭。

我必須走了，我必須走了，

祖先的英靈在等我，

我必須走了。

高枝文向我解釋說，這是莫那魯道的長子臨死前唱的歌，他原有機會逃走，但是他堅持與族人同生死。

暖爐裡的柴快燒盡了，高枝文打開爐門添些新柴，一陣冷風吹得爐火嗶剝作

響，高老太太扶著門柱，仍一遍又一遍地唱著老歌。

這夜晚，被烘托得多麼悠遠！我想起從我計畫要來此地尋訪岩窟開始，幾乎就是投入四十六年前的紛變。這兩天兩夜，聽的、看的、想的、觸摸的，都涵蓋在歷史之下。我出生之前的事，竟能讓我體會到如此深切微妙的地步？

歌聲變得低沉如吟哦，風燭之年的高老太太，她正在詠味她自己的歷史嗎？同行的兩個朋友，已經先後就寢了。把電燈熄滅罷，就用暖爐裡的一點火光，配合著月光與寒霜，今夜，就當它是仍在馬海僕岩窟裡，我想神交這些寧死不屈的英靈們。

餘生·記憶
——悲劇人物花岡二郎遺孀高山初子談霧社事件

民國六十二年中，政府有意將「霧社抗日民族英雄」莫那魯道、花岡一郎、花岡二郎入祀忠烈祠，一時在媒體上掀起辯論熱潮，莫那魯道固然沒有問題，但對於花岡一郎、二郎兩人，究竟是抗日還是親日，雙方人士各執一詞爭論不休。

這一年，大家忽然然發現莫那魯道的遺骸，將近四十年來，一直存放在台灣大學的玻璃櫃裡，經過了縝密的安排，當年十二月廿四日，流離異鄉的英靈，終於在隆重的儀式裡，光榮的歸葬故鄉。

如果說民國一百年，因為賽德克巴萊電影的上映，而形成一個「霧社事件熱潮年」，六十二年，可以說是第一次掀起的「霧社事件熱潮」。

當年，引起我狂熱的是百岳的攀登，因為要利用到能高越嶺道作為進入中央山脈的捷徑，我已經多次在位於能高越嶺道登山口的盧山溫泉過夜。由於報章雜誌的熱烈報導，我得知花岡二郎的遺孀娥賓塔達歐（Obin Tadao，日名高山初子，漢名高彩雲）依然健在，而且在盧山溫泉經營一家精緻的日式旅館「碧華莊」。以往為了省錢，我們登山時都住在警光山莊，這一次，因為要滿足好奇心，我說服隊友們投宿碧華莊。

剛踏進玄關，就看到身為「女將（女老闆）」的娥賓塔達歐，穿著正式的和服跪著迎接我們，她的皮膚白皙，容貌清麗，頭髮梳得一絲不苟，態度嫻雅的引導我們進入和式客房，隨即跪在矮几前，幫我們沖泡熱茶。

「各位一路辛苦了，請用茶，等一下可以先去泡湯，浴衣和毛巾都在這裡。」

因為剛進門的時候，我以日語問候，娥賓可能誤以為我是日本人，也用日語說明。

「哇！錢花得太值得了。」傳統日式旅館的服務，讓原本捨不得多花錢的隊友心服口服。

「咦？她不是『原住民』嗎？怎麼一點也看不出來。」另一個隊友悄聲的問。

「看她的眼神，很犀利啊。」

「她不是應該有五、六十歲了嗎？看起來好年輕，像四十出頭的樣子。」

「喂，你什麼時候要問她花岡二郎的事啊，我們不是為了這件事才來住這裡的嗎？」

總共只有四個人的小隊伍，七嘴八舌的像一大群麻雀一樣吵。

怎麼問呢？我也不知道要怎麼開口。

終於，在晚餐的時候找到機會。在房間裡用餐的時候，娥賓指揮女侍把菜餚擺好，然後手持冰透的啤酒為大家斟酒。

「泡過湯後喝冰啤酒是最好的，各位好好享受，明天起各位要辛苦了。」

我把握這短暫的機會趕快開口，明知故問的說：「請問，您是娥賓桑嗎？」

她微笑的點一下頭。

我猴急的再問：「能不能跟我們說一點有關花岡二郎的事，他究竟是抗日還是親日？」

娥賓塔達歐怔了一下，隨即低頭快速的說：「對不起，那是很久以前的事了，我全都記不清了。今天客人很多，我不能陪各位了，請慢慢享用。」說完之後，她快速的磕個頭，隨即退出房間，關上紙門。

果然真的客人很多，隔壁傳來一邊擊掌一邊高唱的日本歌，今天的碧華莊應該是客滿的。

民國六○年代，戰後一度殘破的日本又站起來了，挾著經濟力的優勢，日本人再度回到台灣，許多日資公司在台灣設立，來台工作或旅遊的日本人，讓台灣的溫泉區欣欣向榮，台北是北投溫泉，台灣中部則是盧山溫泉。盧山溫泉原本屬於馬海僕社，那是賽德克英雄莫那魯道的部落啊！

雖然沒有從娥賓那裡得到任何答案，但這件事引起我對霧社事件莫大的興趣，回家後立刻到圖書館翻找資料。

六十五年，為了探訪霧社事件馬海僕勇士最後死守的岩窟，我再度來到霧社，

第一晚投宿警光山莊，遙望燈火通明的碧華莊，我知道娥賓塔達歐一定忙著招呼客人，也依舊保守著心中的祕密。

探訪「馬海僕岩窟」的歷程，後來以一篇感性的文章〈馬海僕岩窟弔英靈〉（霜冷月寒弔英靈）發表在中央副刊，引起了不小的迴響，我希望娥賓塔達歐能夠看到，知道我不是一般好奇的遊客，或者只是不斷想來挖取祕辛的媒體。

六十七年深秋，我陪著新婚的妻子徐如林，準備去中央山脈縱走「能高安東軍」那一段美麗的稜線，預定完成後要回到白石山，繼續去探訪賽德克族傳說中的祖先發源地Bunohon（白色樹石）。

由於新婚不久，還在蜜月的氛圍裡，不適合住警光山莊，所以還是訂了碧華莊。這幾年碧華莊生意興隆，已經擴建成中型的旅館，不變的是娥賓塔達歐依然穿著正式的和服，跪在玄關迎客。

「初子桑，記得我嗎，五年前曾經在這裡住過。」

「啊，是登山的楊桑，這次要去爬哪座山啊？」

「想要去探訪Bunohon，賽德克祖先的發祥地。」

「路途很遙遠啊，連原住民也沒有幾個去過，請問這位是？」

「新婚的妻子，她也喜歡登山。」

「好可愛的妻子啊，夫妻能夠一起登山，真是太好了！」

在引導我們前往客房的時候，娥賓塔達歐與我邊走邊聊，我改叫她初子桑，是因為聽到別的客人都這麼稱呼她。五年了，她還記得我，這樣的記憶力，怎麼可能忘了有關霧社事件的細節？

在房間沏茶的時候，娥賓用國語正式的向徐如林致意，同時再說一次：「夫妻能夠一起登山，真是太好了！」不知道是不是我太敏感了，我總覺得娥賓塔達歐說這句話時，透露不勝羨慕又有些許遺憾的神情。

晚餐後女侍來收拾餐具時，詢問我們：「晚上有沒有空閒，女將想要跟你們說幾句話。」

Bravo！我差一點大喊出來，五年前我催實是太唐突了，老實說，當時我也只是一個好奇的遊客而已。這幾年來，我查閱了很多霧社事件的相關資料，加上曾經去馬海僕岩窟探訪的經歷，娥賓塔達歐一定是認可了我的努力，願意跟我談起霧社

事件的話題了。

身為女將，娥賓塔達歐有一間小巧精緻的辦公室，當我們坐定之後，她拿出一個長型的禮物盒子，含笑的說：「新婚禮物，是一對『夫婦箸』，小小祝福，太過簡慢了。」

「您太客氣了，這禮物意義太好了。」成雙的筷子，代表夫妻永不分離，長長的筷子，隱喻白頭偕老，這是非常傳統的日式祝福。我恭謹的接過禮物，低頭表達謝意，心中卻有一點失望，不是嫌禮物微薄，而是，娥賓塔達歐對霧社事件的回憶，才是我所期待的。

「登山很辛苦，一路上要好好照顧奧桑嗯！」

「沒問題的，她的登山經驗很豐富。」我們一邊喝茶，一邊漫談一些客套話，我心裡很急，臉上卻不敢露出急切的表情，不斷的祈禱：快說吧！快說吧！快把妳隱藏的祕密和痛苦說出來吧！

終於，我的祈禱得到回應，娥賓塔達歐換了一個深沉的表情和低沉的聲音，開始說出隱藏多年的心事。

「看到新婚夫妻的恩愛，讓我感慨很深，我也曾經有過非常幸福恩愛的新婚生活。楊桑，幾年前我告訴你記不得霧社事件的事，那是騙人的。這幾十年來，只要我閉上眼睛，當年那一幕一幕的往事就浮現在我眼前，我怎麼可能忘記呢？

「我是霧社事件的餘生者，原本我也要與二郎同樣自縊於花岡山，完全是為了腹中的胎兒，才忍辱偷生下來。

「前幾年，莫那魯道的骨骸迎回霧社的前後，很多記者和教授都要來訪問我，他們都有各自的立場，有的希望我說，一郎、二郎是帶頭抗日的，有的希望我說，他們兩人已經是與部落為敵的日本人，我一律告訴他們說，我不知道。」

「就像霧社事件當年，我明明知道一郎、二郎和全家族早已自殺多時，日本警察和記者來逼問我時，我也是說，我不知道。（以下是娥賓塔達歐講述一郎、二郎及全家族自殺前徬徨蹉跎的痛苦歷程，有興趣的讀者請參閱林務局出版，徐如林、楊南郡合著《能高越嶺道穿越時空之旅》，於此不再詳述）

「霧社事件發生後第三天，日本警察就攻上霧社高地，他們占領霧社街後，開始搜救日本人餘生者，也搜捕抗日的馬海僕、赫哥這三部落的人，當時，我已經被

帶到巴蘭社住在親戚家。日本警察搜捕的第一要犯就是一郎和二郎，因為，那些餘生的日本太太，不知道是什麼緣故，格外痛恨一郎和二郎，有個太太甚至造謠說：

『親眼看到花岡二郎引誘躲藏的小孩出來，再加以殺害。』後來日警在我們家中和宿舍，找到很多日本的衣物用品，那些太太又說：『我們親眼看到花岡二郎登門搶奪日人財物。』其實，那些東西都是我們自己買的呀！而且霧社事件爆發後，二郎一直和我在一起，怎麼可能去做那些事？

「我知道說出實情也沒有人相信，所以假裝受到太大的刺激，病倒了，警察來問話時，我都裝作失憶的樣子。一直到十一月八日，曾經在赫哥駐在所服務過的田村憲治巡查部長，發現了花岡家族自殺的現場，消息傳來後，我彷彿放下心中的大石塊，到此時，我才能盡情的呼天搶地，痛哭一場。

「十一月九日，日本警察押著我前往花岡山確認死者身分，我看到櫟樹上掛著二郎和家族老少二十具半腐的屍體，不遠處倒臥著一郎、花子和嬰兒，回想十幾天前，我們在樹下圍著篝火，唱輓歌請求祖先來接我們的情景，不禁伏地痛哭，哀傷到癱軟無法起身。

與子偕行

「由於一郎切腹自殺，二郎穿著紋付羽織袴日本禮服自縊，被解讀為『不願意屈從反抗蕃，死時仍不忘身為日本警察的尊嚴』因此受到讚揚，巴蘭駐在所的日警都轉變對我的態度，不再敵視我。但是，不時仍有霧社事件被害者的家屬，前來巴蘭社，要求警方隨便給他們一個『反抗蕃』，讓他們『試刀』以完成復仇的心願。

「霧社事件被鎮壓後，日警將我們反抗六部落的餘生者五百多人，分別安置在羅多夫收容所和西堡收容所，說是收容所，其實是變相的監禁。我因為身分特殊，巡查給我比較多的自由，可以到外面走動。當時我因為懷孕，腹部慢慢膨大，日本巡查的太太們對我有很大的敵意，經常故意走過來拍一下我的肚子，嘲諷的說：『唉呦，吃了甚麼好東西？胖成這個樣子！』甚至，連佐塚愛祐警部的妻子，同樣是泰雅族的Yawai Taimo也對我說：『妳為什麼還活著，不一起去死呢？』老實說，如果不是為了答應二郎，要好好的將孩子生下來，我好幾次都痛苦得想要自殺。

「霧社事件發生後隔年四月，我已經人腹便便了，因為收容所主任安達健治囑託的好意，讓我可以借用羅多夫駐在所的浴室。四月廿四日晚上，我去借用浴室的

時候，安達主任勸我當晚留宿在駐在所內，不要回到收容所，我不願意讓人背後說話，還是回到收容所過夜。

「當天過了半夜，忽然槍聲四起，道澤群趁夜襲擊我們這些手無寸鐵的人，我在混亂中捧著肚子衝出去，慌不擇路的滾下山坡，靠著夜色的掩護，躲在樹叢裡直到天亮，才被警察找到帶回霧社。

「這就是大家所說的『第二次霧社事件』，當晚被道澤人殺了一百九十五人，另有十九人自殺，六人失蹤。日本警察假裝事先不知情，報告說這是道澤人自發的復仇事件，其實，前一天晚上安達主任叫我在駐在所過夜，就可以說明一切了。

「五月六日早晨，我們這些『第二次霧社事件』的餘生者共二百九十八人，在日警嚴密的監視下，長途跋涉到川中島定居，當時我已經懷胎十月，隨時可能生產，然而，還是得一步一步痛苦萬分的跟著走。我知道，我的故鄉赫哥社已經被日本人送給道澤人了。到川中島後第六天，我生下了二郎的遺腹子，取名叫Awui Dakis，嬰兒七個月大時，在日本警察安排下，我嫁給擔任駐在所警手的中山清（Piho Walis），他與我同樣是赫哥社人，我們都是霧社事件的餘生者，只能彼此

相依為命。」

說到這裡，娥賓塔達歐已經很累了，在兩個多小時的談話裡，她一生最苦難的一段記憶，像包裹多年蠶繭一樣，一絲絲的被抽離出來。很難想像當年一個僅僅十六歲的少婦，可以背負那麼多的痛苦與折磨，更難以想像的是，她能把這些痛苦包裹得那麼好，以一個堅強的太太、媽媽與旅館女將的身分，勇敢的活著。

中山清在戰後改名為高永清，曾經擔任第一、二屆霧社鄉長，娥賓與二郎的兒子Awui Dakis改名為高光華，正是我們訪問娥賓當時的鄉長。

懷著沉重和感謝的心情，我們向娥賓塔達歐道晚安，希望在她說出這些沉痛的記憶之後，放下心中的大石塊，今晚，她可以睡得安穩些。

漂鳥精神

不久以前，我陪一位歸國華僑在台灣觀光，有一夜住宿一個青年活動中心。抵達時，正有總數約五百人的三個大專社團在那兒露營，他們散在三片草坡上玩「大地遊戲」。我們穿過這些點鞭炮、滾皮球的嬉鬧人群，前往指定的宿舍。宿舍的左前方就是營地，整齊栽植的樹幹間，一個個整齊排列的營帳，少許人正在利用營地現成的爐具燒菜煮飯，而懸掛在樹枝間的燈泡也適時亮了。

晚飯後，我們信步在活動中心範圍內閒逛，營火會也開始了，圍著熊熊營火，他們正在玩「帶動唱」……我們在營火外靜靜地看了好一會兒，我想這位華僑是有些童心未泯吧？不料他的眉頭越皺越深，轉身回走時他沉重地問：「我們的大專青

年，為什麼還在玩這種小學生幼稚園的遊戲呢？」

一時如雷貫頂，問得我啞口無言，我不敢答辯說，他們只是偶爾又恰好同時玩這些遊戲，因為我清楚地知道這幾乎是每次自強活動的必備節目，而除了這些遊戲之外，好像也沒有其他事可做的了。平時我們早已司空見慣，反正自強活動就是這麼一回事，再說，在沉重的課業或工作之餘，大家返老還童，嘻嘻哈哈一番也不是什麼壞事啊。

整夜，我卻為這一句詰問而翻來覆去無法安眠。在幼稚的遊戲之後又成暮氣沉沉的一群，年輕人應有的冒險犯難，意氣風發的一段日子到那兒去了？

我翻閱國外發行的山岳年鑑，發現在一九八三年八月間，就有三支日本學生隊伍前往大陸新疆的天山山脈，攻下三座處女峰，並兼及礦物、動植物的研究。其中一隊，還是由高中生組成的呢！美國的小學生在露營時，不但能紮營砌爐，還懂得採集標本，懂得在夜晚用望遠鏡分辨星座，懂得記錄獸跡與鳥啼……德國人最喜愛健行，每到春夏，可以看到許多人背起背包，靠著自己的兩腿步行於山間小徑，不分老少，甚至殘疾者也不落後地同享健行樂趣。

我曾經在德國山區健行時，問一對顫巍巍的德國夫婦，既然行動已見不便，為什麼不在家好好休養？這對約莫八十歲的老夫婦笑著說：「我們還能自己走啊，今年不走，誰知道明年還能不能走？」好一個健康的民族！難怪全國到處都煥發著蓬勃的朝氣，無論男女老幼，走在路上，耳邊聽到的都是快而有力的腳步聲，不像我們經常在西門町、南陽街看到的那些不到二十歲的年輕人，慢吞吞地移動腳步，或者沉迷於電動玩具、KTV的吵雜聲浪中。在郊野也看到我們的青少年舉步維艱地過吊橋，邊走邊吃喝過多的點心飲料，在吵雜聲中丟下垃圾，揚長而去。

一等國家、一等國民不是一蹴可幾的。我們看到許多外國小孩，尤其是男孩子，在十多歲時已經要操持一個大男人所做的事，在家裡剪草、粉刷、修草……，戶外活動時負重、砍柴、搭營……，而我們的孩子，則是被照顧維護得唯恐不周，升學主義固然是一大障礙，它使男孩女孩不必分擔家務，從洗碗、洗衣、打掃，甚至早晨的整理床鋪都由父母包辦，到學校有好老師替學生畫重點，做考前猜題。而太多的「服務業」強調空手去露營，強調包辦食宿交通，使得難得的戶外活動也變得如在家一樣方便而單調。即使隨父母到國外旅行，也只不過是吃喝玩樂、逛百貨

公司，鮮少做有意義的登山健行或走進大型書店。在這種環境下長大的孩子，要叫他臨危負重，要叫他有膽識有魄力、堅忍不拔，簡直是不可思議的事，事實上在危難時，他可能連應變照顧自己的能力都缺乏。而我們的父母師長正以無比的愛心，用這種錯誤溺愛的方式，調教出一個個愣頭愣腦的書呆子，或是在街上遊蕩，無從發洩精力的不良少年。

十九世紀末，德國青年發起漂鳥運動（Wandervoge，Wander是飄泊，Voge是鳥），學習候鳥精神，在漫遊於自然中追尋生活的真理，在自然中歷練生活的能力，創造屬於青年的新文化。這運動的風起雲湧，使得日耳曼青年比其他民族更優秀，更禁得起考驗。雖然歷經兩次大戰失敗的恥辱，德國能在短時間內又恢復一等強國的地位，可說是漂鳥精神所造成的。

比起德國來，我們有更多的自然環境可供年輕人去投入、去學習、去體驗，從平易的丘陵小溪地帶到崢嶸的高山深谷，有許多原住民部落間的小徑，或舊時的步道可供選擇，加之氣候溫和，要做一隻「漂鳥」實在太容易了。

要推動漂鳥精神，讓年輕人背起背包走入大自然，讓他們在自然環境中擷取更

多的生活智慧，包括警覺、判斷、勇氣、耐力……等等優良性格的鑄成，不只對孩子的成長有莫大的助益，更是國家民族之福。當然不只由家庭改變父母觀念，政府的有關單位還有很多的事要做。台灣已有五個國家公園，我希望這麼大的自然空間，不是用來做為觀光區，它必須被精心地設計，成為年輕人投身大自然的門徑。

例如太魯閣國家公園管理處已投入巨大的人力、物力，要整修錐麓斷崖古道並重建橫跨立霧溪的山月大吊橋；玉山國家公園管理處已著手修復橫越中央山脈的八通關越嶺道，使成為國家級景觀、史蹟步道，就是一些令人喝采的積極做法。

除錐麓古道、八通關越嶺道外，台灣還有許多值得整修為健行步道的山徑，如從屏東霧台經巴油池至台東知本的鬼湖越嶺道；從高雄六龜經出雲山、紅葉谷至台東的內本鹿越嶺道；從南投水里經丹大舊址、關門至花蓮富源的關門古道；從霧社到花蓮銅門的能高越嶺道；從梨山福壽山農場經紅香、瑞岩到惠蓀農場的松嶺眉原步道；從五峰經觀霧到上島溫泉的鹿場越嶺道；從北橫棲蘭經鴛鴦湖至秀巒的斯馬庫斯古道……，此外，在台北近郊的，還有從烏來經拉拉山麓到巴陵的福巴越嶺道、探溯南勢溪的哈盆越嶺道等等，都是往昔原住民部落間交易的重要道路，除了

有茂林幽泉之美、雲海壯闊之盛，沿途還有許多部落留下來的殘跡、原住民抗暴的歷史古蹟，兼具有懷古與學術探索的價值。這些古道有些仍為登山隊伍所利用，此外，還有陸軍的特種部隊做為演習之用，一般說來路況都還好，只要稍加整理，就成為絕佳的自然步道。

世界有名的國家級景觀步道，如美國的阿帕拉契步道、太平洋岸高地步道、紐西蘭的蜜路福峽灣步道，以及日本的富士東海自然步道，有一些共同的作法，也許值得我們參考。

首先，他們把步道整修得很好，不易崩坍，不虞水沒，也不易讓人破壞，然後出版詳細的地圖及手冊。這些手冊分區地詳述每一段步道的自然景觀、歷史文物、不同月份的氣候、風景、昆蟲、鳥類、特殊注意事項，以及行程設計，使人們在計畫時可以依自己的體能及時間選擇。自然步道上每個固定行程，有青年自助旅社或者規畫好的露營地，區內有巡邏員隨時注意有無破壞自然的舉動，並協助需要幫忙的人。除了巡邏員及補給用車外，嚴禁一切機動車輛包括摩托車駛入。為了維護自然景觀及防止步道污染，除了由政府或財團法人經營的青年自助旅社外，不希望有

任何民家或攤販進入。而自助旅社的建造，以配合當地風景特色為準，也以提倡簡樸的生活規範為務。自助旅社有交誼廳，擺設有關這一帶山區的動植物、地理、史蹟等書籍資料，晚上放映解說自然步道的幻燈片或影片，或者教唱區域性的民俗歌謠。由於大都由住宿的年輕人自己炊食、清洗，旅社只需一兩個管理員就能勝任，至多在假期雇用臨時的工讀、義工出來分擔工作罷了。

由於完善的步道、露營地、青年自助旅社可以引起人們的親近感，只要有時間要去徒步旅行，不必報名參加團體隊伍，三兩好友同行，甚至獨自一人出發都不成問題，反正手邊既有詳細的資料，沿途又有明確的指標，隨興結交的朋友也許更加志同道合呢！當然，團體隊伍並不是因此就失去了重要性，每年暑假由救國團舉辦的青年自強活動，可以加深難度與廣度。例如由登山專家及原住民嚮導的協助，組成探勘隊踏查古地圖記載的舊道，或者組織地質、考古、野鳥、植物、生態……等學術性研究隊深入大自然，讓學有專長的教師們隨隊指導，甚至可以組成海外訪問隊進行一連串的學術、探險、健行活動。這些團體不只使參加者有更豐盈的收穫，由參加團體所得到的知識與經驗，可能對他的一生有無法估計的影響。

以我三十年在國內外登山健行的經驗，台灣的野外活動環境比諸其他國家，可說是最得天獨厚的，幅員雖小但是景觀變化巨大，有垂直分布的動植物，也有垂直分布的九族原住民遊獵文化的遺跡，有便捷的交通可以在半天內離開市塵，直赴山野森林的盛宴。加上現在到國外作自助旅行更加風行，國外的資料易於取得，每一個國家所舉辦的旅遊層次，更是提高到進入蠻荒地帶、進行野生動物的拍攝、激流泛舟、高地健行、浮潛……等活動，因此當今的年輕人可以很幸運地踏入更開闊、更廣大的活動空間。

漂鳥運動所主張的，是與我們日常緊張生活完全相反的方式，以更悠閒的心情、更多的體力消耗，投身於大自然中，在健行的過程中，在自助旅社或露營的質樸生活裡，得到肉體與精神的重生。漂鳥運動最理想的情況，是鼓勵所有父母也參與行動，與孩子們共同計畫，共同享受健行的樂趣，讓小孩從小習慣於戶外生活，像德國以及其他國家一樣地蔚然成風。

我希望政府決策機構重視這種精神建設，把它和經濟建設相提並重。規畫自然步道及提倡健行風氣，並不需要很大的投資，對社會風氣的振興，國民生活朝氣的

煥發，以及全體國民體能的增進，卻有莫大的助益。我也呼籲所有愛好自然的人們以及專家學者，鼎力協助規畫自然步道路線，參與並經營青年自助旅社，提供更迅捷的資訊資料，供青年朋友在國內或往國外健行……，在數年之後我們樂見有一個更健康，更樸實且充滿朝氣的社會。

國家圖書館出版品預行編目資料

與子偕行[增修版]／楊南郡、徐如林著. – 二版. – 台中市：晨星，2016.04
　　256面； 公分，――（自然公園；008）

　　ISBN 978-986-443-119-9（平裝）

　　1.登山

992.77　　　　　　　　　　　　　　　　　　105002200

自然公園 08	**與子偕行** [增修版]

作者	楊 南 郡 、 徐 如 林
主編	徐 惠 雅
校對	徐 惠 雅 、 楊 南 郡 、 徐 如 林
美術編輯	王 志 峯
封面設計	黃 聖 文

創辦人	陳銘民
發行所	晨星出版有限公司 台中市407工業區30路1號 TEL：04-23595820　FAX：04-23550581 E-mail：service@morningstar.com.tw http：//www.morningstar.com.tw 行政院新聞局局版台業字第2500號
法律顧問	陳思成律師
初版	西元1993年04月15日
二版	西元2016年04月10日
二版三刷	西元2021年10月20日

讀者專線	TEL：02-23672044 / 04-23595819#230 FAX：02-23635741 / 04-23595493 E-mail：service@morningstar.com.tw
網路書店	http：//www.morningstar.com.tw
郵政劃撥	15060393（知己圖書股份有限公司）
印刷	上好印刷股份有限公司

定價300元

ISBN 978-986-443-119-9
Published by Morning Star Publishing Inc.
Printed in Taiwan

◆ 讀者回函卡 ◆

以下資料或許太過繁瑣，但卻是我們瞭解您的唯一途徑，

誠摯期待能與您在下一本書中相逢，讓我們一起從閱讀中尋找樂趣吧!

姓名：_____ 性別：□ 男 □ 女 生日： / /

教育程度：_____

職業：□ 學生 □ 教師 □ 內勤職員 □ 家庭主婦

　　　□ 企業主管 □ 服務業 □ 製造業□ 醫藥護理

　　　□ 軍警 □ 資訊業 □ 銷售業務 □ 其他_____

E-mail：_____ 聯絡電話：_____

聯絡地址：□□□_____

購買書名：與子偕行 [增修版]_____

・誘使您購買此書的原因？

□ 於 _____ 書店尋找新知時 □ 看 _____ 報時瞄到 □ 受海報或文案吸引

□ 翻閱 _____ 雜誌時 □ 親朋好友拍胸脯保證 □ _____ 電台DJ熱情推薦

□電子報的新書資訊看起來很有趣 □對晨星自然FB的分享有興趣 □瀏覽晨星網站時看到的

□ 其他編輯萬萬想不到的過程：_____

・本書中最吸引您的是哪一篇文章或哪一段話呢？_____

　　請您為本書評分，請填代號：1. 很滿意 2. ok啦! 3. 尚可 4. 需改進。

□ 封面設計_____ □尺寸規格_____ _ □版面編排_____ □字體大小_____

□ 內容_____ □文／譯筆_____ □其他建議_____

・下列書系出版品中，哪個題材最能引起您的興趣呢？

　　台灣自然圖鑑：□植物 □哺乳類 □魚類 □鳥類 □蝴蝶 □昆蟲 □爬蟲類 □其他_____

　　飼養&觀察：□植物 □哺乳類 □魚類 □鳥類 □蝴蝶 □昆蟲 □爬蟲類 □其他_____

　　台灣地圖：□自然 □昆蟲 □兩棲動物 □地形 □人文 □其他_____

　　自然公園：□自然文學 □環境關懷 □環境議題 □自然觀點 □人物傳記 □其他_____

　　生態館：□植物生態 □動物生態 □生態攝影 □地形景觀 □其他_____

　　台灣原住民文學：□史地 □傳記 □宗教祭典 □文化 □傳說 □音樂 □其他_____

　　自然生活家：□自然風DIY手作 □登山 □園藝 □觀星 □其他_____

　　・除上述系列外，您還希望編輯們規畫哪些和自然人文題材有關的書籍呢？_____

・您最常到哪個通路購買書籍呢？□博客來 □誠品書店 □金石堂 □其他 _____

　　很高興您選擇了晨星出版社，陪伴您一同享受閱讀及學習的樂趣。只要您將此回函郵寄回

　　本社，或傳真至（04）2355-0581，我們將不定期提供最新的出版及優惠訊息給您，謝謝!

　　若行有餘力，也請不吝賜教，好讓我們可以出版更多更好的書!

・其他意見：_____

晨星出版有限公司 編輯群，感謝您!

407
台中市工業區30路1號

晨星出版有限公司

更方便的購書方式：

1 網站：http://www.morningstar.com.tw
2 郵政劃撥 帳號：15060393
　　　　戶名：知己圖書股份有限公司
　　請於通信欄中註明欲購買之書名及數量
3 電話訂購：如為大量團購可直接撥客服專線洽詢

◎ 如需詳細書目可上網查詢或來電索取。
◎ 客服專線：04-23595819#230 傳真：04-23597123
◎ 客戶信箱：service@morningstar.com.tw

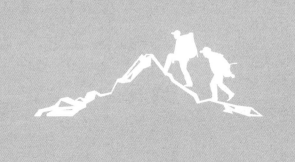